Schloss Ludwigslust

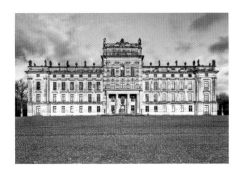

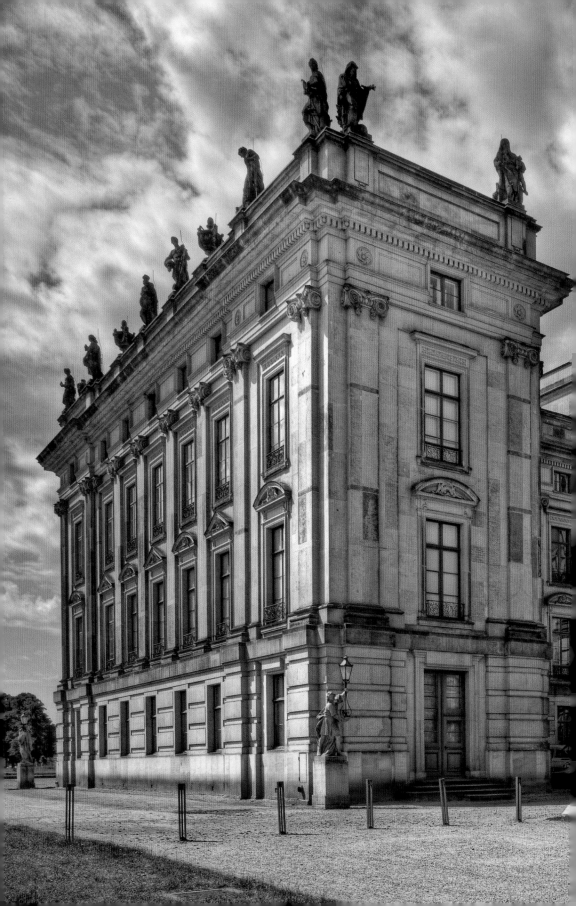

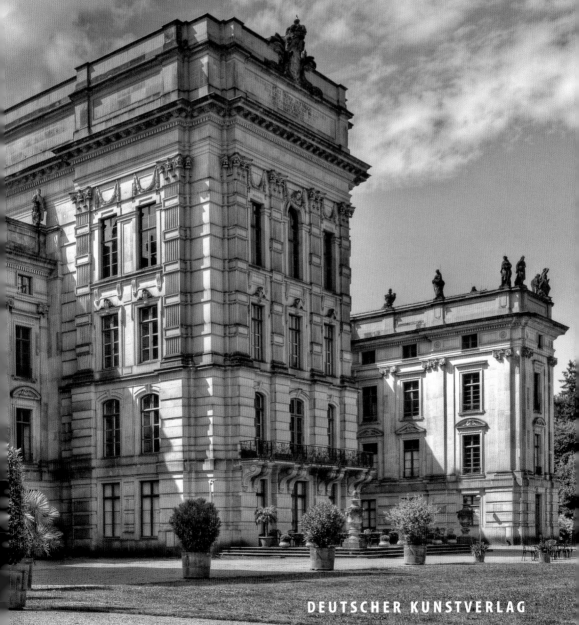

Jörg-Peter Krohn

Schloss Ludwigslust

Großer DKV-Kunstführer

DEUTSCHER KUNSTVERLAG

Abbildungsnachweis

© Detlef Klose, Schwerin: Vorderseite, Rückseite, S. 1–3, 9, 15, 19, 26, 28–29, 31, 37, 40–41, 45, 51–52

© Landesamt für Kultur und Denkmalpflege Mecklenburg-Vorpommern
Achim Bötefür, Schwerin: S. 10 unten, 16, 18

© Landeshauptarchiv Schwerin: S. 13

© Michael Setzpfandt, Berlin: S. 14, 38, 47, 58–59

© Elke Walford, Hamburg: S. 6, 54
Aus: Jürgen Brandt, Altmecklenburgische Schlösser und Herrensitze, Berlin 1925: S. 20–21, 26

Alle anderen Reproduktionen:

© Staatliches Museum Schwerin / Ludwigslust / Güstrow
Gabriele Bröcker, Schwerin

Lektorat
Luzie Diekmann, Deutscher Kunstverlag

Gestaltung, Layout und Satz
Edgar Endl, Deutscher Kunstverlag

Reproduktionen
Birgit Gric, Deutscher Kunstverlag

Druck und Bindung
Lanarepro, Lana (Südtirol)

Bibliografische Information der Deutschen Nationalbibliothek
Die Deutsche Nationalbibliothek verzeichnet diese Publikation in der
Deutschen Nationalbibliografie; detaillierte bibliografische
Daten sind im Internet über http://dnb.dnb.de abrufbar

© 2016 Deutscher Kunstverlag GmbH Berlin München
ISBN 978-3-422-02429-8

Inhalt

Geschichte und Baugeschichte von Schloss Ludwigslust

Von Klenow zu »Ludwigs-Lust«

Ludwigslust ist eine der planmäßigen und künstlerisch gestalteten Residenzgründungen, wie sie im 18. Jahrhundert in ganz Deutschland und den Nachbarländern entstanden. Allerdings waren die finanziellen Mittel, die den Herzögen zu Mecklenburg-Schwerin zur Verfügung standen, vergleichsweise gering, gemessen an dem großen Aufwand, den andere europäische Höfe beim Aufbau ihrer Residenzen betrieben. Die Anfänge Ludwigslusts reichen zurück bis in das 14. Jahrhundert. Das kleine Guts- und Bauerndorf Klenow (auch Kleinow genannt) war allerdings um 1600 so heruntergewirtschaftet, dass niemand den Herren von Klenow den Gutshof abkaufen wollte. Die Brü-

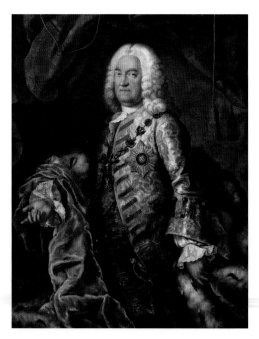

Charles Maucourt, Bildnis Herzog Christian Ludwig II. von Mecklenburg-Schwerin, 1752, Staatliches Museum Schwerin

der veräußerten ihren Besitz schließlich 1616 für 35.300 Gulden an den Herzog Johann Albrecht II. von Mecklenburg-Güstrow (1590–1636), der es 1621 für die gleiche Summe seinem Bruder Adolf Friedrich I. Herzog von Mecklenburg-Schwerin (1588–1658) überließ.

Zunehmende Bedeutung gewann der Ort allerdings erst mit dem mecklenburgischen Prinzen Christian Ludwig (1683–1756), der Klenow aufgrund seiner umfangreichen Wald- und Wildbestände zum bevorzugten Aufenthaltsort wählte. Von Herzog Friedrich Wilhelm I. 1708 als Apanage erhalten, betrieb Christian Ludwig ab 1724 die Errichtung eines neuen »Jagddemeure« neben Gut Klenow. Unter Anleitung des Dömitzer Baumeisters Walkmüller begannen die ersten Bauarbeiten für ein 142 Fuß langes Hauptgebäude mit zwei Seitenflügeln. Allerdings stand das Bauvorhaben unter keinem guten Stern, da seinem Bruder, dem regierenden Herzog Carl Leopold (1678–1747), der Neubau missfiel und er diesen auf verschiedene Weise zu unterbinden versuchte. Schon im Januar 1725 verfügte Carl Leopold ein Bauverbot; unter höchster Strafe für die Handwerker und Zulieferer wurde der Weiterbau verboten.

Sechs Jahre sollten vergehen, ehe 1731 das Bauvorhaben fortgeführt werden konnte. Unter der Leitung des Baumeisters Johann Friedrich Künnecke, der von 1726 bis 1732 für den Reichsgrafen Hans Caspar von Bothmer das Schloss bei Klütz errichtet hatte, wurden die Bauarbeiten für das neue Jagdhaus wieder aufgenommen. Erneut versuchte Carl Leopold die Bauausführung zu stoppen; erst als Christian Ludwig die Angelegenheit vor die kaiserliche Schiedskommission in Rostock brachte und die Bauarbeiten nebst Bauleuten und Handwerkern ab März 1732 unter militärischen Schutz gestellt wurden, gelang es, den Bau voranzutreiben.

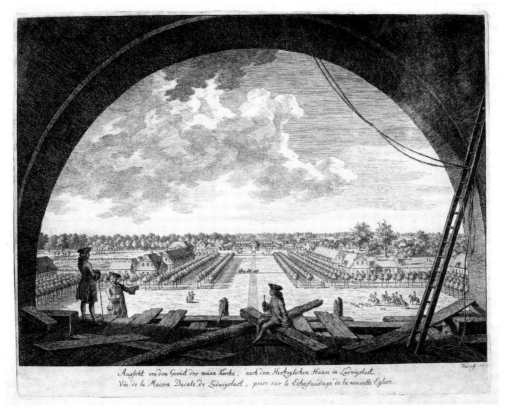

Johann Dietrich Findorff, Aussicht von dem Baugerüst der neuen Kirche in Ludwigslust, 1767, Staatliches Museum Schwerin

Gleich neben dem Verwalterhof war bis 1735 eine auf einem traditionellen Grundriss basierende Fachwerkanlage entstanden. Thomas Nugent (um 1700–1772), englischer Gelehrter und Reisender, schrieb am 21. November 1766 in seiner »Reise durch Deutschland und vorzüglich durch Mecklenburg« über das alte Schloss: »Eigentlich ist Ludwigslust nur ein Jagdschloss, das Christian Ludwig II., Vater des jetzt regierenden Herzogs erbauen ließ. Am Gebäude selbst ist, weil es nie zu einer Residenz bestimmt war, nicht die mindeste Pracht, indessen fällt es doch von außen ganz artig in die Augen. Es ist nur ein einziges Stockwerk hoch und hat zwei Flügel, die von Hofdamen und Hofkavalieren bewohnt werden. Das Hauptgebäude ist 65 Fuß breit und hat 14 Fenster in der Front. Man tritt durch einen kleinen Altan in einen großen Vorflur, wo die Herrschaften gewöhnlich speisen. Rechterhand sind des Herzogs Zimmer, zwar nur klein, aber doch mit allerlei Natur- und Kunstseltenheiten angefüllt. Eins davon ist des Herzogs Studierzimmer, in welchem eine Menge mechanischer Instrumente steht. Die übrigen Zimmer hängen voll vortrefflicher Gemälde, die mehrsten davon sind Bildnisse, unter welchen das Gemälde der Herzogin und der Prinzessin Ulrike ihrer Ähnlichkeit am meisten bewundert werden. … Linkerhand sind die Zimmer der Herzogin von eben der Größe als die vorigen, aber schön möbliert. Indessen sind freilich alle diese Zimmer für die Durchlauchten Herrschaften viel zu klein, der Herzog wird also an diesem seinem Lieblingsort bald einen prächtigen Palast bauen lassen« (Nugent, S. 315–320).

Das Haupthaus, das Corps de logis, ein Stockwerk hoch, wurde durch einen zweistöckigen Mittelrisalit betont. An den Ost- und Westflügel schlossen sich seitlich jeweils der Kavalier- und Küchenflügel an, welche mit zweistöckigen Pavillons abschlossen. Ein Zaun verband die Seitenflügel mit dem Haupthaus und fasste einen großen Ehrenhof, den Cour d'honneur, ein.

Dieser Vorgängerbau stand unmittelbar vor dem heutigen Schloss; in östlicher Richtung schloss sich immer noch das kleine Bauerndorf Klenow an. Hinter dem Jagdhaus entstanden in den nächsten Jahren ein Lustgarten mit barocken Gestaltungselementen und Pavillons für die umfangreiche Gemäldesammlung Christian Ludwigs.

Auch nach dem Regierungsantritt 1747 von Herzog Christian Ludwig II. und dem Umzug in die mecklenburgische Residenz Schwerin, verlor er das Interesse an seinem Jagdschloss Ludwigslust nicht. 1748 berief er den französischen Architekten Jean Laurent Legeay (nach 1710–nach 1786), der bis 1755 als Hofbaumeister in Mecklenburg tätig war. Neben der Gestaltung des Schweriner Schlossgartens beauftragte ihn der Herzog mit dem repräsentativen Umbau des Jagdschlosses zu Klenow. Bereits 1751–1753 ließ er hinter dem Jagdschloss, östlich vom Rasenparterre, das Fontänen- oder auch Pumpenhaus errichten. Das sich darin befindliche Pumpenwerk nebst Wasserbehälter betrieb die Springbrunnen im Schlossgarten. Die Umbauten am Jagdschloss 1752/53, wie der Aufbau einer Galerie auf dem Haupthaus oder die zusätzlich Betonung des Mittelrisaliten durch einen vorgelagerten Balkon und einen Uhrenturm, werden ebenfalls Legeay zugeschrieben.

Dennoch blieb es mit dem weiteren Ausbau der Gartenanlage und den Umbauten am kleinen Jagdschloss für einen herzoglichen Jagdsitz eine recht bescheidene Anlage. Als Ausdruck des fürstlichen Repräsentationsanspruches mit einem adäquaten Namen für das Anwesen und vielleicht auch, um Namensverwechslungen mit den angrenzenden Dorf Klenow auszuschließen, »erhuben sich Ihre Herzogl. Durchl. Unser gnädigster Landesherr, mit der ganzen Familie und dem grössten Theil Dero Hofstaat nach Kleinow, und befohlen an selbigem Tage, dass ersagter Ort von nun an und für die Zukunft Ludwigs-Lust genannt werden soll«. (Mecklenburgische Fragen, Nachrichten und Anzeigen, 24. August 1754; eigentliche Namensgebung am 21. August 1754)

Ludwigslust – Eine herzogliche Residenz

Nach dem Tod von Herzog Christian Ludwig II. übernahm 1756 sein Sohn Friedrich (1717–1785) die Regierungsgeschäfte des Herzogtums Mecklenburg-Schwerin. Geprägt von den Aufenthalten bei seiner Tante, Prinzessin Augusta (1674–1756) in Dargun, entwickelte er eine Neigung zum Pietismus. Als regierender Herzog ließ er auch die harmlosesten Volksbelustigungen, angefangen beim Kartenspiel bis hin zu Theateraufführungen verbieten und erhielt schon zu Lebzeiten den Beinamen »der Fromme«.

Wie seinen Vater zog es ihn vom weltlichen Schwerin in die abgelegene Einsamkeit und Stille des Ludwigsluster Jagdschlosses. Hier konnte er seinen Interessen für Mathematik, Naturwissenschaften und Kunst, insbesondere Musik und Malerei, nachgehen. Der sehr eigenwillige und schlichte Lebensstil war nichts für seine Gemahlin Luise Friederike (1722–1791), eine württembergische Prinzessin, bevorzugte sie doch eine prächtige und schillernde Hofhaltung. Seit 1746 war sie mit Herzog Friedrich verheiratet, galt als lebensfroh und liebte leidenschaftlich das Theater. Alljährlich verbrachte sie einige Monate des Jahres in der Großstadt Hamburg, wo sie sich dem vielfältigen kulturellen Leben mit Theater und Bällen widmete. Als gebildete und weitgereiste Frau nahm sie wohl auch Einfluss auf ihren Gemahl was die Planung seiner Ludwigsluster Residenz und des Schlossneubaus anbelangte.

Infolge der Erhebung von Ludwigslust zur Hauptresidenz und der damit verbundenen Verlegung der Hofhaltung nach Ludwigslust wurde der Mangel eines geräumigen Schlosses

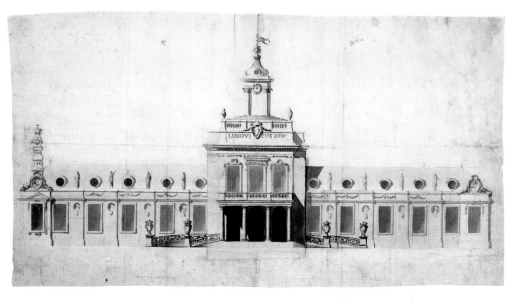

Jean Laurent Legeay, Entwurf zum Umbau des Klenower Jagdschlosses, um 1753, Staatliches Museum Schwerin

gegenwärtig. Zwar wurde das alte Jagdschloss neu gestrichen und kleinere Veränderungen, wie der Umbau des linken Flügels vom Pferdestall zur Wohnung für den Prinzen Ludwig, den Bruder des Herzogs, im Jahre 1757 ausgeführt, aber letztendlich war das Jagdschloss nur für einen vorübergehenden Aufenthalt bestimmt. Die dauerhafte Hofhaltung erforderte dringend größere Bauten zur Unterbringung der Hofangestellten und Bediensteten. Allerdings fehlte es für die weitere Planung der Residenzanlage oder gar den Neubau eines Schlosses an einem talentierten Baumeister vor Ort; der bis dato tätige Architekt Jean Laurent Legeay war 1755 in preußische Dienste getreten und von Friedrich dem Großen vor allem mit der Planung und Bauausführung in Potsdam betraut. Einem Briefwechsel mit Herzog Friedrich tat dies aber keinen Abbruch, so dass Legeay, den Herzog Friedrich bereits als Erbprinz in Paris kennengelernt hatte, den Auftrag für die Grundrissgestaltung seiner zukünftigen Residenz erhielt. Wann die ersten Pläne entstanden, ist nicht genau bekannt; wahrscheinlich waren sie schon 1756, vor dem Bau des Ludwigsluster Kanals (1756–1760) als erste Entwürfe entwickelt und vorgelegt worden.

Für die weitere Planung und bauliche Umsetzung vor Ort fiel Friedrichs Wahl auf den talentierten Hofbildhauer Johann Joachim Busch (1720–1802). Am 18. September 1720 als Sohn des Malers Hans Caspar Busch in Schwerin geboren, wurde er 1748 erstmals in herzoglichen Diensten stehend erwähnt. Bereits unter Legeay war er 1753 während des Ausbaus des Klenower Jagdschlosses mit der Fertigung von Zierraten und der Herstellung von Skulpturen betraut worden. 1758 schließlich wurde Johann Joachim Busch zum Hofbaumeister und 1779 zum Baurat ernannt.

Vorerst blieb es allerdings bei der Planung, denn der Siebenjährige Krieg, in dessen Wirren auch Mecklenburg-Schwerin verwickelt wurde, machte größere Bauvorhaben unmöglich. Herzog Friedrich hatte sich 1757 auf dem Reichstag zu Regensburg gegen Friedrich II. von Preußen gestellt und für die Reichsexekution gestimmt. Während sich Friedrich meist im Exil in Lübeck aufhielt, blieb Mecklenburg-Schwerin nicht von feindlichen Preußen und verbündeten Schweden verschont. Bezeichnend für die Werbung von Rekruten, die Plünderungen und Erpressungen von Naturalien steht der Satz von Friedrich dem Großen: »Mecklenburg ist wie

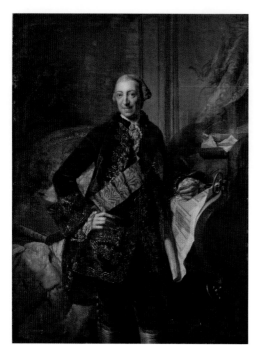

Georg David Matthieu, Herzog Friedrich von Mecklenburg-Schwerin, 1766, Staatliches Museum Schwerin

ein Mehlsack, je mehr man darauf klopfe, desto besser stäube er.«

Währenddessen arbeitete Johann Joachim Busch als Hofbaumeister weiter an der Gestaltung der herzoglichen Residenz. Zwischen 1756 und 1760 ließ er den Kanal von der Rögnitz zur Stör anlegen, der nicht nur als Gestaltungselement des herzoglichen Gartens mit Wasserspielen, sondern auch zum Transport von Baumaterial während des Ausbaus der zukünftigen Residenzanlage diente. So entstanden das Bassin und die große Kaskade unmittelbar vor dem Jagdschloss und der »Canal im Holtze zu Ludwigslust« mit seinen Wasserspielen als unverzichtbare Bestandteile der Gartenkunst im Barock.

Nach Kriegsende kehrte Herzog Friedrich 1763 nach Mecklenburg-Schwerin zurück. Lagen zu diesem Zeitpunkt alle Entwurfs- und Bauarbeiten bei Busch, fehlte dem Herzog letztendlich wohl doch das Vertrauen in dessen Fähigkeiten zur Planung der neuen Residenz mit Schloss- und Parkanlage: Der berühmte Le-

geay sollte seine frühen Pläne von 1756 den veränderten Gegebenheiten, vor allem dem neu entstandenen Kanal entsprechend, anpassen. Legeay, eingebunden in das Bauprojekt in Potsdam durch Friedrich den Großen, hatte wenig Zeit und so entsprachen seine letzten Entwürfe aus dem Jahre 1766 nicht mehr den gewachsenen Bedürfnissen des Hofes an Wohnungen für die Hofbediensteten und waren darüber hinaus hinsichtlich der Vorstellungen des Landesherrn für die Neugründung einer Residenz überholt.

Zu einem Zeitpunkt, als viele deutsche Territorialfürsten ihre Residenzen längst errichtet hatten und die wirtschaftlichen Bedingungen für eine umfassende Bautätigkeit in Mecklenburg-Schwerin nicht die besten waren, wollte Herzog Friedrich dennoch seine Vorstellungen einer neuen Landesresidenz umsetzen. Vorbilder wie Versailles und Sanssouci schwebten ihm vor und selbst die mecklenburgische Verwandtschaft, die Strelitzer Herzöge, hatten schon 1726 ihre neue Residenz mit der Stadt Neustrelitz erbaut.

Da Legeay Herzog Friedrich auf seine Pläne warten ließ und Johann Joachim Busch seine Fähigkeiten als Architekt bereits bewiesen

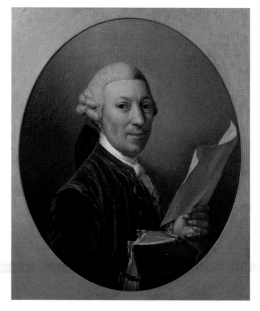

Georg David Matthieu, Hofbaumeister Johann Joachim Busch, um 1770, Staatliches Museum Schwerin

hatte, wurde er schließlich mit der weiteren Planung der neuen Residenz beauftragt. Unter Einbeziehung der vorhandenen baulichen Bedingungen, des alten Dorfes Klenow, des Jagdschlosses mit Garten und des neu angelegten Kanals mit den Kaskaden, entwarf Busch eine für das 18. Jahrhundert typische Reißbrettanlage. Das Grundprinzip war das gleiche wie es bei vielen Anlagen verwendet wurde: Dem barocken Kompositionsprinzip der Axialsymmetrie folgend gestaltete Busch den gesamten Schlosskomplex. Schloss und Kirche bildeten die Endpunkte der Hauptachse, die, von Linden eingefasst, symmetrisch verschieden gestaltete Baublöcke aufreihte, welche von Plätzen, Rasenflächen und Anpflanzungen unterbrochen wurden. Der ursprüngliche Plan von Busch enthält allerdings noch weitere Details, die nicht ausgeführt wurden.

Inwieweit Busch die ersten Entwürfe Legeays bei seiner Grundrissplanung der neuen Residenz beachtete, lässt sich nur erahnen. Der Plan Legeays – für mecklenburgische Verhältnisse wohl etwas überdimensioniert – übte dennoch Einfluss auf die endgültige Grundstruktur des Schlossbezirkes aus: Auch wenn der Hauptgedanke des Planes, die Gegenüberstellung von Hofkirche und Schloss, vermutlich die Idee des pietistischen Herzogs war, enthielt die Planung Legeays ebenfalls die Betonung der Nord-Süd-Achse als Ausdruck von Gottesgnadentum. Schloss und Kirche begrenzten die große Mittelachse, die im Park noch einmal von der Hofdamenallee aufgenommen wurde.

Wahrscheinlich begannen die ersten Bauarbeiten um 1763/64. Um ausreichend Baufreiheit für die Anlage sicherzustellen, wurde auf Anweisung Herzog Friedrichs das Klenower Dorf mit seinen Bauernhöfen, der Kirche und anderen Gebäuden abgebrochen und in nördlicher Richtung in ca. einem Kilometer Entfernung neu angesiedelt.

Klares Zentrum des Schlosskomplexes blieb das Jagdschloss. Die ersten Häuser zu beiden Seiten der Allee zwischen Bassin- und Kirchenplatz und die Umbauung des Kirchenplatzes waren eingeschossige Fachwerkhäuser, mit einem einheitlichen Grundriss für Wohnungen

der Dienerschaft und Handwerker errichtet. Das Fachwerk wurde wahrscheinlich in Anlehnung an das ebenfalls in Fachwerk konstruierte Jagdschloss gewählt. Der erste Monumentalbau der Residenzanlage war die Kirche, welche 1765 begonnen und 1770 geweiht wurde. Johann Joachim Busch hatte für diesen Bau äußerst interessante Pläne entwickelt, wie die Kirche in Pyramidengestalt oder ein Glockenturm in Säulenform. Diese Vorschläge waren wohl nichts für den pietistischen Landesherrn Friedrich – so steht bis heute ein Saalbau mit einer breiten imposanten, tempelartigen Fassade. 1772–1776 folgte der Schlossneubau und in den weiteren Jahren der Ausbau des Bassinplatzes und der Schloßstraße mit unverputzten Backsteingebäuden als Wohnhäuser für Hofstaat und Adel.

Das neue Residenzschloss

Hatte sich Johann Joachim Busch bisher als Baumeister der Stadtkirche und als Planer der zukünftigen Hauptresidenz bewährt, so galt es jetzt, mit dem Schlossneubau das große Vertrauen des Herzogs in seinen Baumeister nicht zu enttäuschen. Busch war zu diesem Zeitpunkt als Architekt der neuen Residenz unabkömmlich und deshalb vor 1780 wahrscheinlich auf keiner längeren Studienreise. Auch hatte er als gelernter Bildhauer in seinen Jugendjahren weitaus weniger Möglichkeiten als andere Baumeister gehabt, sich praktische Kenntnisse in der Baukunst und Architektur anzueignen. Wahrscheinlich ist, dass er die bekannten theoretischen Architekturschriften studierte und sich als Autodidakt in der herzoglichen Bibliothek mithilfe der Werke Blondels, Brisaux' und Jomberts mit der Schlösserbaukunst beschäftigte. Herzog Friedrich hatte auf seiner Grand Tour Paris und die französischen Schlösser gesehen und die wichtigsten Werke der Architekturtheorie für die herzogliche Bibliothek mitgebracht. Man kann annehmen, dass Busch neben dem Studium der bekannten Architekturtraktate die Vorbilder und Anregungen für seine Entwürfe auch aus bildlichen Darstellungen bekannter Schlösser und Bauten entnahm.

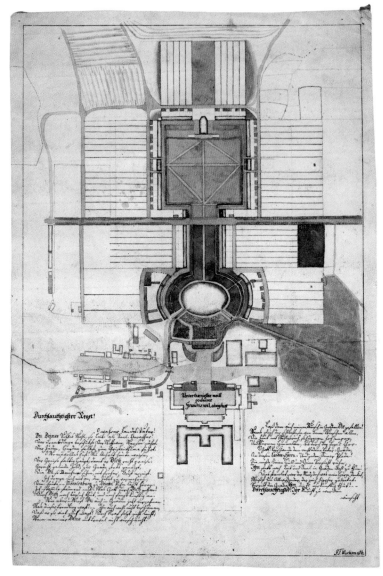

J. F. Wachsmuth, Dedikationsblatt für Herzog Friedrich den Frommen mit dem alten und dem neuen Schloss (Klenow und Ludwigslust), um 1777, Staatliches Museum Schwerin

Offiziell begann der Schlossneubau erst um 1772, doch Busch hatte sich schon einige Jahre zuvor mit dem Hauptgebäude der Anlage beschäftigt: Aufgrund der optischen Diskrepanz zwischen dem alten Jagdschloss aus Fachwerk und der neuen Hofkirche waren zunächst nur Umbauten zur Modernisierung des Schlosses geplant. Einige undatierte Entwürfe von Busch zum Umbau des Jagdschlosses wirken allerdings noch sehr dem – nicht mehr zeitgemäßen – Rokoko verbunden.

Bauzustand und Raummangel waren am Ende ausschlaggebend für den Schlossneubau, wohnten doch selbst der Herzog und die Herzogin in kleinen Räumen, ein großer Festsaal fehlte ebenfalls und für Gäste gab es nur in einem Flügel Platz. Und was nicht vergessen werden darf, ist der ursprüngliche Zweck des

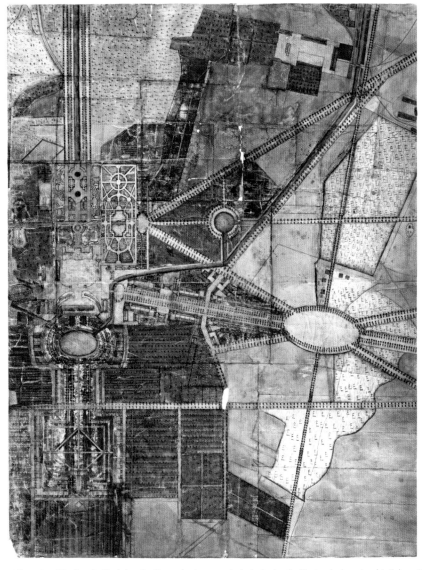

Johann Joachim Busch, Idealplan der Gesamtanlage von Ludwigslust, 1763/64, Landeshauptarchiv Schwerin

Jagdschlosses – war es doch lediglich als Jagd-haus für eine kurze temporäre Nutzung ge-dacht. Dementsprechend dürfte der bauliche Zustand nach dreißig Jahren nicht der beste ge-wesen und die ursprünglich geplanten Umbau-ten zu Gunsten eines Schlossneubaus ad acta gelegt worden sein.

Die von Busch ausgearbeiteten Pläne für den Neubau müssen schon um 1768 vorgelegen haben, da in diesem Jahr trotz ungeklärter Fi-nanzierung bereits Sandstein in Pirna bestellt wurde. Die finanziellen Planungen begannen erst ab April 1769: Die herzogliche Kammer for-derte 80 000 Reichstaler und eine Bauzeit von zwei Jahren, doch schon 1771 wurde diese um weitere zwei Jahre verlängert. Die Finanzierung erfolgte in erster Linie aus der Forstkasse und dem Sandverkauf. Allerdings erhöhten sich im

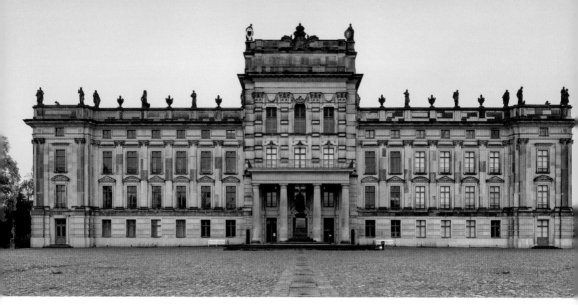

Schloss Ludwigslust von der Stadtseite

Laufe der Baujahre die Kosten, so dass bis 1782 knapp 150 000 Reichstaler für den Rohbau und einen Teil der Innenausstattung ausgegeben worden waren.

Wurde das Schloss im Kern aus Backsteinziegeln gemauert, wählte man für die Verkleidung des Repräsentationsbaus mit seiner dekorativ gestalteten Fassade den – für Mecklenburg untypischen – Sandstein aus Pirna. Die Steine wurden bereits in Pirna durch den Steinmetz Michael Horstmann nach Plänen von Busch vorgefertigt und gelangten auf der Elbe nach Dömitz, von wo aus man sie mit Fuhren von zwölf und mehr Pferden oder mehrspännigen Ochsenkarren auf den schlechten, sandigen Wegen nach Ludwigslust brachte. Eingetroffen sind sie allerdings erst 1772, wodurch sich die Grundsteinlegung des Schlosses verzögerte. Zeitgleich kam roter und grauer Marmor aus Schweden über Wismar, und aus Württemberg Marmor für die Kamine und Tischplatten am Bauort an. Die Ziegeleien der Insel im Schweriner See und die extra für den Schlossbau entstandenen Ziegeleien in Kummer und Dömitz lieferten die benötigten Ziegelsteine.

Da das alte Jagdschloss während der Bauzeit weiter bewohnbar bleiben sollte, wählte man den Bereich nördlich des Schlosses als Bauplatz. Auch wenn die Sockeletage bereits im November 1772 fertig war, wurden die beiden Hauptetagen bis 1774 gebaut. 1775 folgten die vierte Etage, das Mezzanin und der Innenausbau der Hauptetagen. Standen Handwerker wie Maurer, Zimmerleute, Tischler und weitere Gewerke im Lohndienst, verpflichtete der Landesherr auch die Bauern aus der näheren Umgebung zu Hand- und Spanndiensten. Herzog Friedrich, der an einer schnellen Fertigstellung seines Schlossbaus interessiert war, beobachtete bei täglichen Besuchen der Baustelle das Geschehen. Er ließ es sich nicht nehmen, mit eigener Hand nachzumessen oder auch bei Lohnauszahlungen zugegen zu sein. Noch während die Arbeiten an der Innenausstattung andauerten – teilweise bis in die 1780er Jahre – zog Friedrich wahrscheinlich schon 1777 in seine neuen Räume und Salons. Der Mittelbau des alten Jagdschlosses wurde bald darauf abgetragen.

Seinem großzügigen Entwurf entsprechend, hatte Busch südlich des neuen Schlosses zwei halbkreisförmige Flügelbauten geplant, mit deren Errichtung schon 1780 begonnen werden sollte. Das Baumaterial war bereits vorhanden: Das Holz lagerte in Neustadt und die Sandsteine in Dömitz. Doch der Geldmangel in der herzoglichen Baukasse verschob den Baubeginn von Jahr zu Jahr bis in die 1790er Jahre, bis die Pläne schließlich aufgegeben wurden. Durch das Fehlen der Flügelbauten, welche den

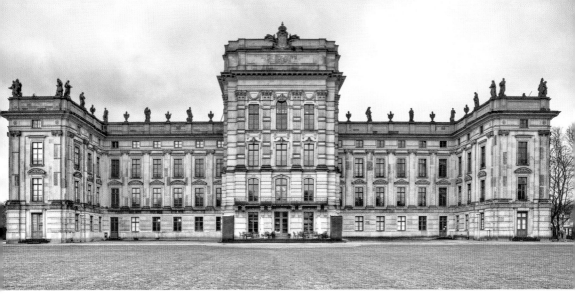

Schloss Ludwigslust von der Parkseite

Ehrenhof bilden sollten, entfiel die architektonische Bindung zur Gesamtanlage und die Geschlossenheit des Platzes. Stattdessen blieben die Seitenflügel des alten Jagdschlosses, in denen sich die Wirtschaftsräume und die Küche befanden, weiter in Benutzung und wurden erst 1846/48 wegen Baufälligkeit aufgegeben und abgerissen. Bereits um 1840 hatte man ein neues Küchengebäude östlich hinter der Hainbuchenhecke gebaut.

Ausgeführt wurde der Schlossneubau dreigeschossig mit einem Mezzanin unter einer hohen Attika. In der Mitte steht ein, nach vorn wenig, nach hinten weit vorspringender höherer Mittelbau. Die Seitenflügel erscheinen in der Front nur als flache und einachsige Risalite. Ein Sockelgeschoss ist zwar nicht vorhanden, aber das Erdgeschoss wurde mithilfe einer Quaderung als eine Art Sockel gestaltet. Die Wandflächen darüber sind am Mittelbau und den Flügeln mit einer Pilasterordnung versehen. Die Vorderfassade hat 17 Achsen und 67 Meter Länge.

Stilistisch stehen die Ludwigsluster Anlage und insbesondere das Schloss an der Wende zweier Stilepochen, dem Übergang vom Spätbarock zum Klassizismus. Dieses zeigt sich vor allem bei der Gestaltung des Außenbaus: Die mit Quaderfugen versehene Sockeletage, die Quaderung am Mittelbau, der Wechsel der korinthischen Ordnung am Mittelbau hin zu der ionischen an den Flügeln sowie die Bossierung der Pilaster sind Elemente der Barockzeit. Dagegen spiegeln die fast bandartige, flache Bildung der Pilaster, die flächenmäßige Geschlossenheit der Front- und Seitenfassaden und die fast ausnahmslose Wahrung der Horizontalen und Vertikalen den aufkommenden Klassizismus wider.

Der Figurenschmuck aus Sandstein

Viele Sandsteinplatten der Fassadenverkleidung waren nach Vorlagen von Busch schon in Pirna hergestellt worden. Aus ihnen wurde später der reichhaltige plastische Schmuck der Fassade hergestellt. Den Fassadenschmuck fertigte der Pirnaer Bildhauer Satorius. Unter seiner Leitung erschufen mehrere Steinmetze in seiner Ludwigsluster Werkstatt Konsolen, Rosetten, Festons und Kapitelle. Mit der Bauausführung der letzten Etage, dem Mezzanin, konnte sich Herzog Friedrich 1775 endlich seinem gestalterischen Lieblingsprojekt, den Attikafiguren, widmen.

Bereits seit den 1760er Jahren beschäftigten sich der Hofbildhauer Johann Eckstein (1735–1817) sowie der Hofmaler Johann Heinrich Suhrlandt (1742–1827) im Auftrag des Landesherrn

mit der Erstellung eines allegorischen Programms der Schlossattikafiguren. Ausführender Künstler für die Fertigung der Figuren wurde der aus Böhmen stammende Rudolph Kaplunger (1746–1795). Er erhielt bereits im Kindesalter umfangreichen Unterricht im Zeichnen und Malen. Sein Vater, gleichfalls Bildhauer, vermittelte ihm schon früh die Kenntnisse der Bildhauerkunst. In den Jahren der Wanderschaft besuchte er die Städte Dresden, Prag, Metz, Paris, Wien und Potsdam. Seit 1764 war er in Pirna tätig. Ab 1769 arbeitete Kaplunger am preußischen Hof, wo er wahrscheinlich auch mit dem Bildhauer Eckstein an den Communs und Kolonnaden des Neuen Palais zusammenarbeitete. Vermutlich auf Empfehlung des Hofbildhauers Eckstein, welcher um 1775 zurück nach Potsdam gegangen war, kam es zu einer ersten Kontaktaufnahme zwischen dem mecklenburgischen Hof und Kaplunger.

Noch nicht mal dreißig Jahre alt, hatte er mit seinen Diensten für den preußischen König als Künstler eine gute Empfehlung. Bevor allerdings Herzog Friedrich ihn mit der Fertigung der Attikafiguren beauftragte, musste Kaplunger probeweise vier Leuchterfiguren produzieren. Kopien dieser Figuren stehen heute an den Schlossaußenecken. Zufrieden mit der Ausführung beauftragte Herzog Friedrich Kaplunger mit der Herstellung der vierzig überlebensgroßen Plastiken. In einem ersten Arbeitsschritt schuf Kaplunger – wahrscheinlich schon 1776 – 35 Bozzetti als Vorlage für die Attikafiguren. Herzog Friedrichs Allegorien, sozusagen der Hofstaat auf der Attika, waren nicht nur Dekoration: Zum einen betonte jede Figur die tektonische Gliederung der Fassade, zum anderen entsprachen sie dem Grundgedanken der Aufklärung in der zweiten Hälfte des 18. Jahrhunderts. Renate Krüger betont in diesem Zusammenhang: »Die allegorische Verkleidung der Ludwigsluster Figuren ist recht einfach: Bestandteile der Kleidung (Rüstung, z. B. bei der Festungsbaukunst), Haartracht (Bärte bei den Figuren der Philosophie, Rhetorik u. a.) und attributive Werkzeuge, die zu den modernsten wissenschaftlichen Geräten gehörten und den Zeitgenossen leicht verständ-

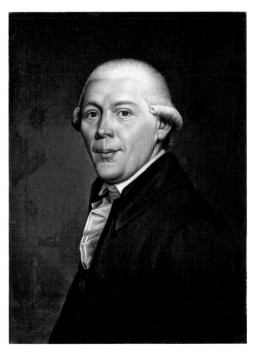

Christoph Friedrich Reinhold Lisiewsky, Hofbildhauer Rudolph Kaplunger, um 1790, Staatliches Museum Schwerin

lich waren (Messstativ, Spiegelscheibe im Winkel)« (Krüger, S. 48).

Allerdings sind unter den vierzig Figuren nicht nur bekannte Allegorien zu finden. Als aufgeklärter Landesherr ließ Friedrich im Sinne seiner Zeit besondere und recht eigenwillig wirkende Allegorien fertigen: Als besonders ausgefallene Schöpfungen seien die Allegorien der Hydraulik und der Hydrostatik, die Dioptrik (die Lehre von der Brechung des Lichtes) oder die Katoptrik (die Lehre von der Spiegelung des Lichtes) genannt. Mit diesem ganz persönlichen allegorischen Programm betrat Friedrich gewissermaßen sinnbildliches Neuland. Schon Zeitgenossen vermissten die allseits typische Allegorie der Schauspielkunst, mit deren Bearbeitung Kaplunger auch bereits begonnen hatte. Der Herzog sah allerdings keine Notwendigkeit solch einer Figur, war für ihn doch die Schauspielerei und das Theater sündhaft und sittenlos und die Ursache für einen möglichen moralischen Verfall seiner Landeskinder. So wies Friedrich den Bildhauer an, den

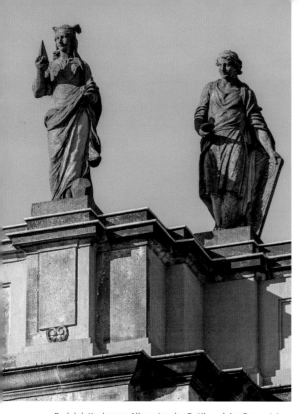

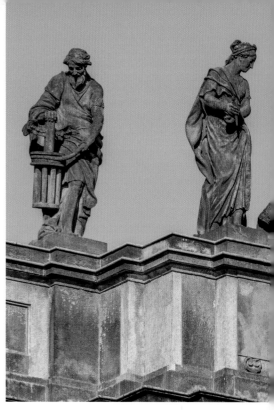

Rudolph Kaplunger, Allegorien der Optik und der Geometrie

Rudolph Kaplunger, Allegorien der Mechanik und der Architektur

unvollendeten Kopf der Skulptur mithilfe einer kleinen Sandsteinflamme zur Allegorie des Genies zu wandeln.

Neben dem imposanten Hauptwerk der Attikafiguren schuf Kaplunger noch die zwischen den Attikafiguren stehenden Vasen, die bereits erwähnten Trägerfiguren der Kandelaber sowie die Vasen auf der Schlossbrücke. Als die ursprünglich aus einer Holzkonstruktion bestehende Kaskade 1780 in gleicher Art in Stein neu gemauert wurde, fertigte Kaplunger schließlich noch eine monumentale und zwei kleinere Figurengruppen an: Das mecklenburgische Wappen wird von zwei überlebensgroßen, mächtigen Flussgöttern, Allegorien für die Flüsse Stör und Rögnitz, gehalten. Eine sehr naturalistische, fast schon malerische Darstellung findet sich in den beiden Seitengruppen der Kaskade: Im Schilf spielende Putti mit Schwänen und Wasservögeln sind durch Detailtreue geprägt.

Rudolph Kaplunger erbrachte in seiner kurzen Schaffenszeit am Ludwigsluster Hof eine gewaltige künstlerische Leistung. 1780 zum Hofbildhauer ernannt, schuf Kaplunger in der Folgezeit noch weitere Figuren und Figurengruppen, wie auch das Denkmal für Herzog Friedrich, das 1788 östlich der Hofdamenallee im Schlosspark aufgestellt wurde.

Ludwigslust 1785 bis zur Gegenwart

Nach dem Tod des Residenzgründers Herzog Friedrich übernahm 1785 sein Neffe, Friedrich Franz I. (1756–1837), die Nachfolge, der Ludwigslust als Residenz weiter ausbaute. Auch zur Bautätigkeit im Schloss gibt es aus der Folgezeit einen umfangreichen Aktenbestand. So werden im Jahre 1789 Reparaturen, besonders der Öfen erwähnt, 1803 die Neutapezierung von Wohnräumen des Herzogs, 1804 die Instandsetzung des beschädigten Fußbodens im Goldenen Saal, 1817 die Neutapezierung von Audienz-, Vor- und Schlafzimmer des Herzogs mit Seide.

Der seit 1810 am Hofe beschäftigte Baumeister Johann Georg Barca (1781–1826) brachte

zahlreiche neue Ideen zur Raumgestaltung mit, die umfangreiche bauliche Veränderungen nach sich zogen: Ab 1821/22 wurden im Westflügel neben Räumen im Erdgeschoss, die Wohnung der Großherzogin im ersten Obergeschoss und die Erbgroßherzogliche Wohnung im zweiten Obergeschoss umgebaut. 1822 heiratete der Erbgroßherzog Paul Friedrich (1800–1842) die Prinzessin Alexandrine von Preußen (1803–1892), Tochter Friedrich Wilhelms III. (1770–1840). Vorhandene Paneele, Täfelungen, Türen und Fensternischen, die bis dato in Weiß und Gold gefasst waren, wurden durch eine hochwertige Mahagoniausstattung ersetzt. Textile Wandbespannungen aus gelben, roten, blauen und grünen Seiden, Vorhänge, raumhohe Wandspiegel und wertvolle Kronleuchter sowie Möbel aus der herzoglichen Möbel- und Bronzefabrik vervollständigten die neue Raum-

gestaltung. Auch der ehemalige Trompetersaal im zweiten Obergeschoss, stadtseitig vor dem Goldenen Saal liegend, bekam 1822 bis 1824 eine moderne Raumfassung: Der wie im Treppenhaus und im Gardesaal weiß gefasste Putz wurde durch eine polierte gelbe Stuccolustro-Marmorierung ersetzt. Anlässlich der Feierlichkeiten zum 50. Thronjubiläum von Friedrich Franz I. wurden zahlreiche Räume umfassend repariert, den aktuellen Nutzungen entsprechend ausgestattet und neu möbliert.

Nach dem Tod von Großherzog Friedrich Franz I. im Jahre 1837 und der Übernahme der Regierungsgeschäfte durch seinen Neffen Paul Friedrich (1800–1842) wurde die Hofhaltung nach Schwerin zurückverlegt. Damit endete die höfische und glanzvolle Zeit in Ludwigslust. Das Schloss diente nunmehr als Sommer- und Jagdresidenz. Die daraus resultierenden verän-

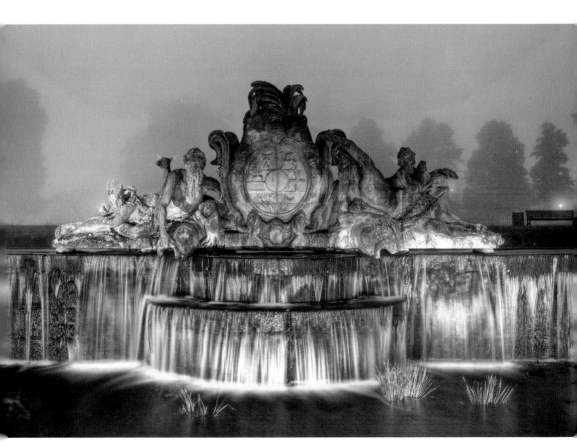

Rudolph Kaplunger, Die Mittelgruppe der Kaskade mit den Allegorien der Flüsse Stör und Rögnitz

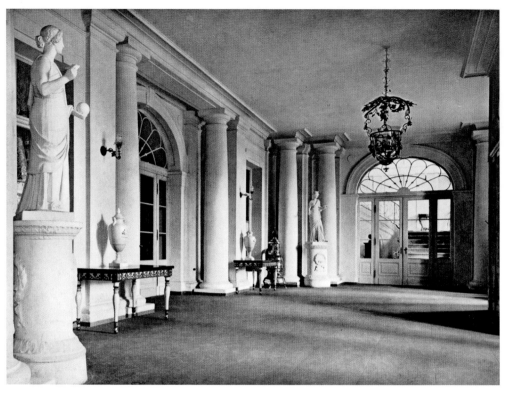

Das Foyer vor 1914

derten Nutzungsanforderungen hatten in den 1840er und 1880er Jahren auch entsprechende bauliche Maßnahmen zur Folge.

Anlässlich des 50. Jahrestages des Sieges über Napoleon und der Verleihung der Großherzogswürde auf dem Wiener Kongress 1815, wurde Großherzog Friedrich Franz I. ein Denkmal gesetzt. War er es doch, der als erster deutscher Landesherr den Rheinbund verließ und damit eine klare Position gegen Napoleon vertrat. Der Bildhauer Albert Wolff (1815–1892) lieferte den Entwurf für die übergroße Bronzeskulptur; 1869 wurde sie feierlich vor dem Schloss enthüllt.

Auch wenn die Regierungsgeschäfte von Schwerin aus betrieben wurden, bestand die enge Beziehung des herzoglichen Hofes zur Ludwigsluster Residenz weiterhin. Mitte des 19. Jahrhunderts schenkte man schließlich dem Schlosspark größere Aufmerksamkeit: Nach Plänen von Peter Joseph Lenné (1789–1866), der

seit 1854 Generaldirektor der Königlichen Gärten in Preußen war, wurden 1852 bis 1860 die bereits vorhandenen Parkanlagen im Stile eines englischen Landschaftsparks umgestaltet.

Eine bedeutende Zäsur in der Landesgeschichte vollzog sich im Jahre 1918: Im Zuge der Novemberrevolution und der veränderten politischen Situation musste der Großherzog Friedrich Franz IV. (1882–1945) abdanken. In der vermögensrechtlichen Auseinandersetzung mit dem Freistaat Mecklenburg-Schwerin erfolgte die Abgabe fast aller Güter und Schlösser an den Staat. Neben dem Jagdschloss Gelbensande, dem Schloss Wiligrad und dem einstigen Residenzschloss Ludwigslust blieben nur die Villen in Heiligendamm und Doberan sowie mehrere Güter im Besitz der Familie. Ab dem Spätherbst 1920 bis zum Ende des Zweiten Weltkrieges 1945 wohnte die herzogliche Familie in Schloss Ludwigslust in den Wohnräumen des Ostflügels. In den 1920er und 1930er Jahren

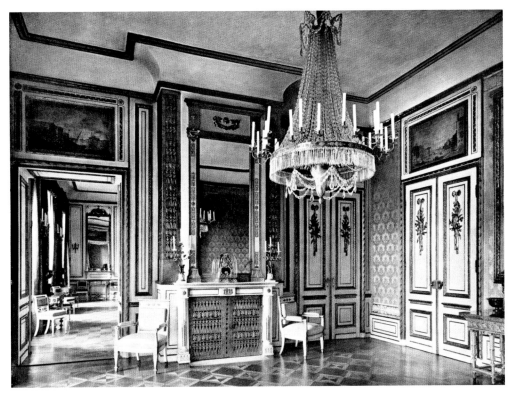

Das Orléanszimmer im ersten Obergeschoss des Westflügels vor 1914

waren zudem einige Räume des Westflügels als Museum zugänglich.

Hatte der historische Stadtkern Ludwigslusts im Zweiten Weltkrieg keine Beschädigungen der Bausubstanz erfahren, so hinterließen die veränderten gesellschaftlichen Strukturen in der unmittelbaren Nachkriegszeit Spuren an den Kunstsammlungen und der Innenausstattung des Schlosses; zumal auch das Schlossgut Ludwigslust zu den im Rahmen der Bodenreform in der Sowjetischen Besatzungszone 1945 bis 1949 enteigneten Gütern zählte.

Von 1947 bis 1991 war das Schloss Verwaltungssitz des Rates des Kreises Ludwigslust. Pläne der 1960er und 1970er Jahre, Teilbereiche des Schlosses in ein Museum umzuwandeln oder der Umbau zu einem Kulturhaus, wurden nicht umgesetzt. Erst mit der Übernahme der Rechtsträgerschaft für das Schloss Ludwigslust durch das Staatliche Museum Schwerin 1986 begann auf Grundlage einer »Denkmalpflegeri-

schen Zielstellung« und einer Nutzungskonzeption die Restaurierung der Bausubstanz und die museale Nutzung einiger Räume. Mit dem schrittweisen Auszug der verschiedenen Nutzer und dem endgültigen Freizug des Schlosses durch das Landratsamt im Dezember 1991 bot sich die Chance, weitere Räume museal zu erschließen und das Museum zu erweitern. Umfangreiche Sanierungs- und Restaurierungsmaßnahmen, wie Dachsanierung, Heizungseinbau und Fassadensanierung, wurden bis 2006 ausgeführt. Durch die Bereitstellung umfangreicher Fördermittel der Europäischen Union war 2010 erstmalig die Möglichkeit gegeben, nach den Baumaßnahmen zur Bausubstanzerhaltung mit der Restaurierung der Innenräume des Schlosses zu beginnen. Neben den 18 neuen Ausstellungsräumen wurde auch das Haupttreppenhaus im Ostflügel restauriert und die um 1860 entfernte Dienertreppe wieder eingebaut.

Ludwigsluster Papiermaché –
Eine perfekte Illusion

Herzog Friedrichs Ludwigsluster Residenzgründung litt von Anfang an unter wirtschaftlichen Schwierigkeiten und an den Folgen des Siebenjährigen Krieges. Sein Sinn für Naturwissenschaften, vor allem aber auch seine wirtschaftliche, sparsame Denkweise ließen ihn die Idee des Lakaien Johann Georg Bachmann (um 1739–nach 1809) aufgreifen, Papiermaché als Gestaltungsmaterial einzusetzen. Er beauftragte Bachmann mit der praktischen Erprobung und Umsetzung.

Neu war die Verwendung von Papiermaché nicht, schon seit Jahrhunderten war die Nutzung von Papier nicht nur als Schriftträger, sondern auch seine Verarbeitung zu plastischen Werken gebräuchlich. Bereits im Alten Ägypten wurde Papyrus für die Fertigung von Gestaltungselementen genutzt; im späten Mittelalter und in der Renaissance fertigten Künstler in vielen Teilen Europas Papiermaché-Devotionalien, welche vor allem in Wallfahrtsorten als Souvenir angeboten wurden. Die Eigenschaften des Materials, die geringen Produktionskosten und die Vielfalt der Verwendung ließen das Papiermaché im 18. Jahrhundert an Bedeutung gewinnen. Der leicht formbare und kostengünstige Werkstoff war besonders beliebt bei der Fertigung von Galanteriewaren, wie Schnupftabakdosen, Tabletts, Stöcken und Schachteln, die mit Lackmalerei farbig gefasst wurden. Manufakturen für Galanteriewaren fand man im 18. Jahrhundert in Petersburg, in Berlin mit der »Manufaktur für Lackwaren« sowie in Braunschweig mit dem Luxusgüterhersteller Stobwasser.

Die Herausbildung eines umfangreichen Kunstmarktes und der wachsende Bedarf an Kunstobjekten verstärkten die Nachfrage nach Werken alter und neuer Meister. Kunstmanufakturen fertigten billige Kopien in Serie. In Weimar bildete der Hofbildhauer Klauer antike Büsten und Skulpturen in Gips nach, während die Eisengießerei in Lauchhammer entsprechende Exponate in Eisenguss herstellte.

Das Fertigungsprinzip in der Ludwigsluster Manufaktur war die Schichttechnik, auch als Papierkaschee bezeichnet. Materialien wie Weingeist, Gips, Mehlkleister, Knochenleim und andere Substanzen fanden ihre Verwendung. Gearbeitet wurde in Negativformen, in die Schicht für Schicht angefeuchtete Papierschnipsel mit Stärkeleim eingeklebt und angebürstet wurden, um anschließend unter Druck getrocknet zu werden. Die zerschnittenen oder zerrissenen Papierschnipsel hatten meist die Größe von 3 × 3 bis zu 6 × 6 Zentimeter. Die Papiermaché-Produkte wurden nach der Trocknung geschliffen und poliert, bevor sie farbig gefasst wurden. Oberflächen konnten so gestaltet werden, dass die Imitation fast aller Materialien gelang und Papiermaché damit ein preiswertes Äquivalent für Marmor, Stein, Ton oder Holz darstellte. Die vielseitige Verwendung und die Nachahmung anderer Werkstoffe entsprachen im Sinne der perfekten Täuschung den Gestaltungsprinzipien des Barock. Zusätzliche Eigenschaften wie das geringe Gewicht, die Haltbarkeit oder das Fehlen von Materialspannungen prädestinierten es als ideales Ersatzmaterial. Sämtliche Dekorelemente wurden in verschiedensten Formen und Größen als Hohlkörper gefertigt und an Türen, Paneelen oder – beispielsweise – an der Decke des Goldenen Saales mit kleinen Nägeln auf dem Holzuntergrund befestigt. Erst im Anschluss erfolgte die Farbgestaltung oder Vergoldung direkt vor Ort. Baugebundene vergoldete Zierleisten, Nachbildungen von Stuckreliefs oder Büsten und Skulpturen mit entsprechend gestaltetem Überzug imitierten täuschend echt verschiedenste Materialien. Durch die Versiegelung der Oberfläche war es Bachmann sogar möglich, die Büsten wetterfest zu machen. Leider gibt die Quellenlage keine umfassende Auskunft, wie diese wetterfesten Oberflächen erreicht wurden, doch sind die Zusätze von Ölen und Harz oder das Lacken der Hülle denkbar.

Die erste Erwähnung des Ludwigsluster Papiermachés hielt der englische Gelehrte Thomas Nugent bei einem Besuch des Hofes im November 1766 in seinen Reiseberichten fest: »Etwas rechts von diesem Kanal kamen wir an den sogenannten Kaisersaal, einem Platz, der seinen Namen von den zwölf römischen Kaiser-

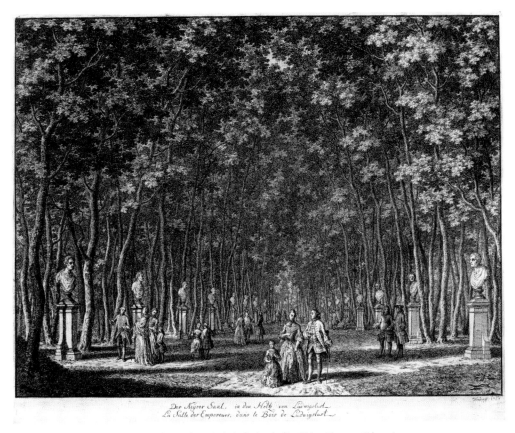

Johann Dietrich Findorff, Der Kaisersaal im Park von Ludwigslust, 1767, Staatliches Museum Schwerin

statuen hat, die hier in der runde stehen. Alle diese Statuen sind aus bloßer Pappe gemacht, aber von der Witterung so gehärtet, als der dauerhafteste Stein.« (Nugent, S. 330) Für diese Reiseberichte, die 1768 und 1772 veröffentlicht wurden, fertigte Johann Friedrich Findorff (1722–1772) mehrere Kupferstiche an, wozu auch die Ansicht des Kaisersaals im Park von Ludwigslust von 1767 gehört. Die Aufstellung von Büsten namhafter Herrscher geht auf italienische und französische Vorbilder zurück: Herzog Friedrich hatte auf seiner Grand Tour auch französische und holländische Gartenanlagen besucht, deren Einfluss sich in seiner Gartengestaltung widerspiegelt. Die zwölf wetterfesten Büsten standen auf Postamenten aus Sandstein. Sie wurden im Herbst eines jeden Jahres zur Ausbesserung von Schäden in die Werkstatt gebracht und nach Reparatur und

Neuanstrich im nächsten Frühjahr an alter Stelle wieder aufgestellt. Bis 1860 soll der so genannte Kaisersaal in dieser Form existiert haben. Im Rahmen der umfassenden Neugestaltung und Sanierung des Ludwigsluster Schlossparks wurde 2014/15 der Kaisersaal am Hauptkanal mit einem Großteil der historischen Postamente rekonstruiert. Statt der Büsten römischer Kaiser stehen heute – wie auch ab ca. 1860 – Vasen auf den Postamenten.

Seit 1764/65 hatte Johann Georg Bachmann die Leitung der Papiermaché-Werkstatt inne. Für die umfangreiche Ausstattung der Hofkirche erweiterte er die Produktion, entsprach doch Herzog Friedrichs Kirche (nach Entwürfen von Busch gebaut) in Ausführung und Gestaltung dem Wunsch nach fürstlicher Repräsentation. Die Erzeugnisse der Ludwigsluster Papiermaché-Werkstatt, die zu diesem Zeit-

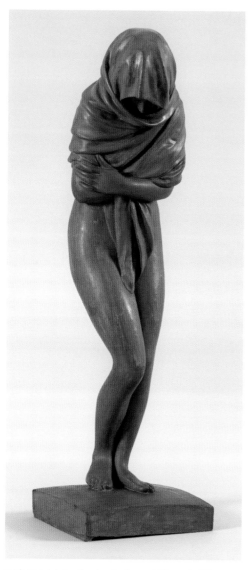

Nach Jean Antoine Houdon, Papiermachéfigur »La Frileuse« (Der Winter), nach 1785, Staatliches Museum Schwerin

ab 1772 für das neue Residenzschloss an. Die notwendigen Formen und Modelle aus Holz, Ton oder Gips schufen die Hoftischler und Hofbildhauer wie Sievert und Kaplunger.

Die umfangreiche Produktion ermöglichte die Ausstattung der Festräume und Zimmer des Schlosses mit Rosetten, Deckenschmuck, Zierleisten für Tapeten und Paneele. Um den enormen Bedarf an faserreichem Papier für die Produktion von Papiermaché sicherzustellen, erließ Herzog Friedrich 1773 eine Order an die Ämter und Collegien des Fürstentums, dem Lakaien Bachmann altes, unbrauchbares Papier nach Ludwigslust zu liefern. Nachweisbar waren vor allem Akten der herzoglichen Schreib- und Steuerstuben, noch heute kann man im Inneren von Büsten und Skulpturen handschriftliche Auflistungen und Notizen entdecken.

Wie fast alle anderen Vergoldungen der Profile und Dekore auf Holz oder Putz wurden auch die Papiermaché-Dekorationen nicht in Blattgold gefasst. Um Kosten zu sparen, verwendeten die Maler und Vergolder das preisgünstigere Schlagmetall, eine Messingfolie, die mit einer Materialstärke von bis zu einem zehntausendstel Millimeter auf allen Untergründen aufgelegt werden konnte. Zum Schutz vor Korrosion wurden die vergoldeten Flächen zuletzt mit Schellack versiegelt. Lediglich in besonders hochwertigen Räumen verwendeten die Vergolder äußerst sparsam eine Polimentvergoldung an Türen, Paneelen oder Spiegeln. Erst im direkten Vergleich der polierten Blattgoldoberfläche mit der etwas matter wirkenden Schlagmetallvergoldung nimmt der Betrachter den Unterschied wahr.

Ab 1775 setzte sich die Bezeichnung der Werkstätte als »Papp-Fabrique«, für die offiziell Bachmann als Aufseher und 1786 als Inspektor benannt wurde, durch. Nachdem zwischen 1780 und 1790 die Produktion der baugebundenen Innendekorationen für das Schloss beendet worden war, bezog die Manufaktur ihr neues Domizil hinter dem heutigen Rathaus.

Gewinnbringend entwickelte sich die Ludwigsluster Manufaktur in den nächsten Jahren zu einer Stätte der Kunstreproduktion von anti-

punkt Teil der Bauhütte war, finden sich hier als aufwendige Dekorationen an der Fürstenloge, den Altarleuchtern und als Malfläche für das riesige halbrunde Gemälde im Chor. Die erste nachweisbare Produktionsstätte war ein Gebäude unweit der Kirche am Bassin. Hier fertigten unter Anleitung Bachmanns in erster Linie Tagelöhner die Verzierungen für die Kirche und

ken und modernen Büsten, Skulpturen, Konsolen, Postamenten und Tafelaufsätzen. 1799 folgte die »Herzogliche Meuble- und Broncefabrique«, die 1799 von dem Nachfolger Herzog Friedrichs, seinem Neffen Friedrich Franz I. gegründet wurde und die Gewerke der Bildhauerei, Tischlerei, Drechslerei und Gelbgießerei zusammenfasste. Franz Friedrich I. gelang dabei die Verpflichtung von Künstlern und Handwerkern auch aus anderen Teilen Deutschlands nach Ludwigslust.

Eine wesentliche Angebotserweiterung mit größeren Figuren erfolgte aber erst nach dem Tode Herzog Friedrichs 1785: Produktions- und Verkaufsverzeichnisse der »Herzoglichen Cartonfabrik«, so die Bezeichnung ab 1783, enthielten jetzt neben Büsten antiker Personen erstmals auch Büsten von Zeitgenossen wie Johann Caspar Lavater (1741–1801) und Gotthold Ephraim Lessing (1729–1781). 1786 lässt Bachmann beispielsweise Büsten von Herzog Friedrich und Friedrich Wilhelm II., König von Preußen, fertigen; oder die Venus Medici – ab 1789 im Verzeichnis enthalten und nach dem Original in den Uffizien in Florenz lebensgroß reproduziert – imitiert mit ihrer naturalistischen Farbfassung den Anschein von Marmor. Ein Exemplar befindet sich im Bestand des Staatlichen Museums Schwerin. Ebenso erwähnenswert ist die nach Jean Antoine Houdons »Frileuse« reproduzierte »Nymphe so aus dem Bade kömt« (1789) als Terrakotta-Ausführung.

Im Oktober 1790 veröffentlichte Bachmann in dem von Kraus und Bertuch gegründeten Intelligenzblatt »Journal des Luxus und der Moden« ein Verzeichnis der Erzeugnisse der Herzoglichen Kartonfabrik. Entsprechend dem Zeitgeschmack umfasste die Angebotsliste neben lackierten, marmorierten, bronzierten und farbig gefassten Vasen mit mattvergoldeten Verzierungen auch Uhrengehäuse und Standleuchter, Konsolen, Postamente, Viehgruppen und 67 Büsten antiker und zeitgenössischer Personen. Der kunstinteressierte Käuferkreis war zum einen der mecklenburgische Adel, zum anderen Hofbeamte sowie vermögende Bürger. Die Papiermaché-Produkte gab es aber nicht nur im Inland: Auch auswärtige Höfe bezogen sie direkt oder über Kommissionsgeschäfte in Leipzig, Hamburg und Berlin. Zeitweise wurde sogar eine größere Anzahl von Stücken auch nach England und Russland verkauft.

Zu Beginn des 19. Jahrhunderts stagnierte die Produktion. Sinkende Nachfrage, die Abwanderung von Arbeitern sowie die politische und ökonomische Situation durch die französische Besetzung führten zum Rückgang der Fertigung. Ein neuer, gehobener und anspruchsvoller Geschmack, die veränderte Wohnkultur des Biedermeiers und die Forderung nach Materialgerechtigkeit trugen dazu bei, dass ab 1823 ein Verkaufsrückgang einsetzte. 1835 stellte die Herzogliche Kartonfabrik die Produktion ein. Einige Jahre später sollte Papiermaché noch einmal in Schwerin, im großherzoglichen Schloss und im Neustädtischen Palais, für Dekorationen Verwendung finden.

Im Rahmen der seit 2003 stattgefundenen Restaurierungs- und Sanierungsmaßnahmen wurden umfangreiche Untersuchungen vor Ort, chemische Analysen und Archivrecherchen durchgeführt. Mit den daraus gewonnenen Erkenntnissen ist das Geheimnis des Ludwigsluster Papiermaché gelüftet und eine fachgerechte Restaurierung möglich geworden.

Das Schlossmuseum

Mehrere Generationen der mecklenburgischen Herzöge und Großherzöge, aber auch Künstler und Handwerker haben in Schloss Ludwigslust ihre Spuren hinterlassen. Sie bauten, ergänzten Vorhandenes und veränderten, entsprechend dem jeweiligem Zeitgeschmack und Repräsentationsbedürfnis, auch manche kunsthistorisch bedeutsame Hinterlassenschaft des Vorgängers. Nach über 200-jähriger Nutzung war es erforderlich, die Konstruktionen zu stabilisieren und die wertvollen Oberflächen zu konservieren, zu restaurieren aber auch in Teilen zu ergänzen bzw. zu erneuern.

Nach langjährigen Bausubstanz-Erhaltungsmaßnahmen, umfangreichen restauratorischen Voruntersuchungen und einer umfassenden denkmalpflegerischen Zielstellung als wissenschaftliche Grundlage für die weitere Sanierung des Hauses, begann 2010 der Betrieb für Bau- und Liegenschaften Mecklenburg-Vorpommern (BBL) mit Landesmitteln und Fördermitteln der EU wertvolle Innenräume des ersten und zweiten Obergeschosses des Ostflügels zu rekonstruieren und restaurieren.

Zeitgleich wurde vom BBL die ARGE Gillmann/Schnegg aus Basel mit der Ausstellungskonzeption und Museumsplanung für das Schloss Ludwigslust beauftragt. In enger Zusammenarbeit zwischen dem Staatlichen Museum Schwerin und den Ausstellungsgestaltern entstand in den letzten Jahren ein umfassendes museales Ausstellungs- und Nutzungskonzept für das gesamte Schloss Ludwigslust. Ein dramaturgisch abwechslungsreicher Spannungsbogen verbindet Raumfolgen von Ausstattungsräumen/Historischen Zimmern und Ausstellungsräumen. Während die ersteren mit originalen Kunstobjekten ausgestattet sind und die authentische Raumfassung bis hin zur historischen Lichtsituation nachempfinden, tragen die Ausstellungsräume eher den Charakter einer musealen Galerie verschiedener Sammlungsbereiche. Mit der Präsentation der umfangreichen Sammlung des Staatlichen Museums Schwerin wird die Architektur der Residenzanlage reflektierbar und lässt die historische, künstlerische und geistesgeschichtliche Dimension höfischen Residierens, Lebens und der fürstlichen Sammelleidenschaft deutlich und erlebbar werden.

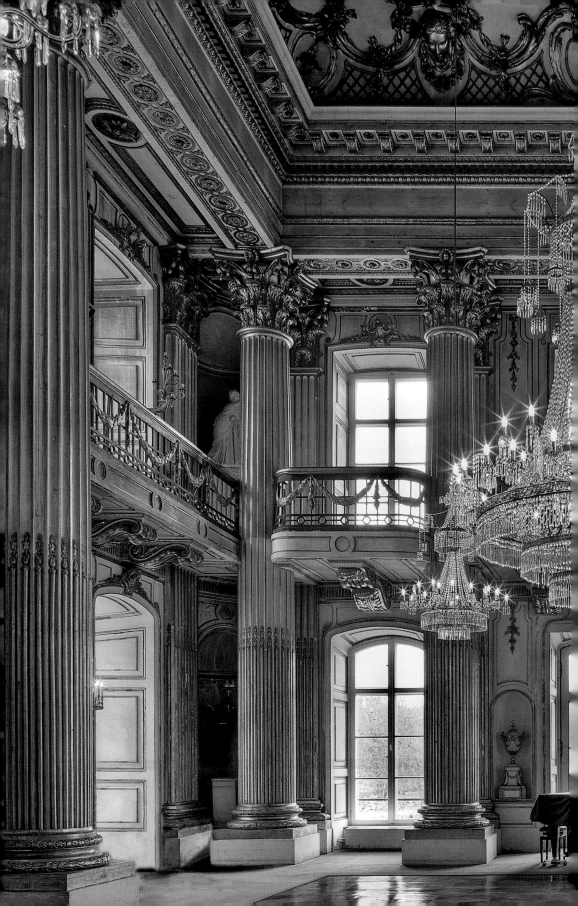

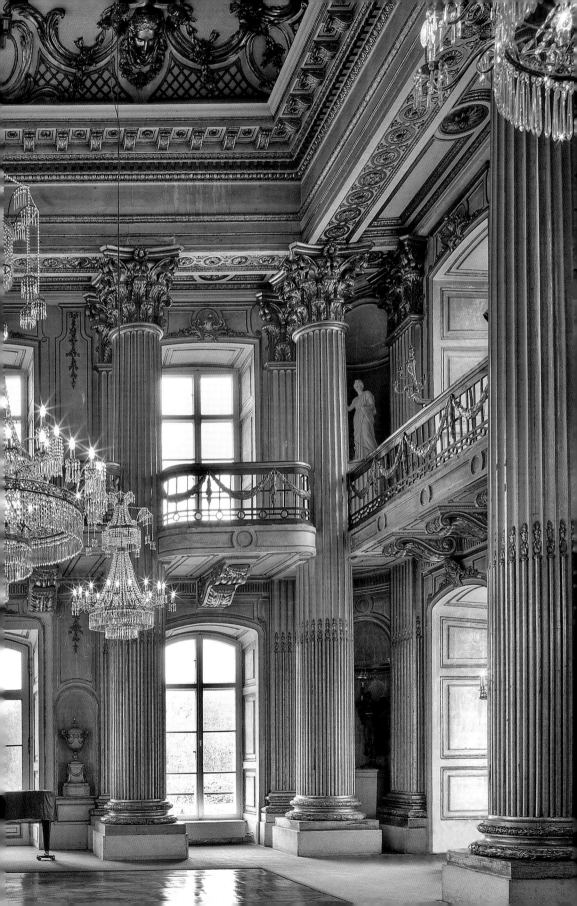

Rundgang

Die Ziffern in eckigen Klammern verweisen auf die Grundrisse in der hinteren Umschlagklappe.

Während das Schloss bereits 1777 bezogen wurde, dauerte die Fertigstellung des Innenausbaus bis weit in das nächste Jahrzehnt hinein. Schon um 1800–1810 wurden einige Zimmer zum ersten Mal in ihrer ursprünglichen Raumfassung verändert. Um die Struktur des Innenaufbaus zu verstehen, muss erwähnt werden, dass der heutige Schlossbau nur ein Teil der ursprünglich geplanten Schlossanlage ist, sollte sich doch – den Plänen des Baumeisters Johann Joachim Busch entsprechend – stadtseitig eine großzügige, in sich geschlossene Hofanlage erstrecken. Diese sollte von zwei im Halbkreis gebogenen Flügeln eingefasst, und in der Mitte und an den Enden durch Pavillons betont werden. In den Seitenflügeln war die Unterbringung der notwendigen Wirtschaftsräume und der Hofküche vorgesehen. Das Hauptgebäude, das heutige Schloss, beherbergt neben den herzoglichen Wohnräumen in der Beletage eine große Anzahl eigenständiger Appartements, Festsälen und Treppenhäusern, vor allem aber eine Galerie für die umfangreiche Gemäldesammlung. So ließ Busch an der Gartenfront die Seitenflügel und auch den Mittelbau hervorspringen, um Platz für den ebenerdigen Gartensaal, die Sala terrena und den Goldenen Saal im ersten und zweiten Obergeschoss zu schaffen. Auf diese Art konnte auch die Galerie im ersten Obergeschoss des Ostflügels ihren Platz finden. Um das Schloss ganzjährig nutzen zu können, legte Busch die Wohnräume nach Süden an. Die Grundrissanordnung spiegelt die Hofetikette wieder und beruht auf einem intensiven Studium der Architekturtheorie, die Busch getreulich befolgte. Intensiver als bei der Gestaltung des Außenbaus erkennt man in der Grundrissplanung den Einfluss der Entwürfe der französischen Architekten.

Der Besucher betritt das Vestibül in der Schlossmitte, die mit einem vorgesetzten Portikus in Form einer Säulenvorhalle betont wird. Monochrom weiß und ohne Farbakzente oder Vergoldungen gehalten, wird das quergelagerte Vestibül durch dorische Säulen gegliedert. In der Mittelachse des Raumes hängt eine Ampelleuchte, die um 1770 gefertigt, im 18. und 19. Jahrhundert mit Wachskerzen bestückt, um 1900 als Gasleuchte umgebaut und in den 1920er Jahren elektrifiziert wurde.

Durch den zentralen Zwischengang, flankiert von zwei kleinen Seitenräumen, gelangt man in den Gartensaal. Dieser ursprünglich als Kirchensaal bzw. Schlosskapelle angelegte Raum wurde 1878 nach Entwürfen Hermann Willebrands (1816–1899) umgebaut. Mit der Einbringung von Stuckdecken, Säulen, hölzernen Paneelen und der Dekoration mit Jagdtrophäen wurde aus dem Kirchen- der Jagdsaal. Heute befindet sich hier das Schlosscafé.

»Im Zentrum dieses Jagdsaales beeindruckt ein außergewöhnlicher Geweihleuchter mit den Stangen des nordamerikanischen Weißedelhirsches. Sowohl die Konstruktion des Leuchters als auch die Verwendung der Weißedelgeweihe heben diesen Leuchter als ein besonders exotisches Stück aus den übrigen Trophäen heraus.« (A. Baumgart, 2015) Die Herkunft dieses Leuchters ist bis heute nicht eindeutig nachweisbar. Es ist aber durchaus möglich, dass einzelne Geweihe oder der Leuchter als Geschenk nach Ludwigslust kamen, hatte doch Herzog Friedrich 3000 mecklenburgische Soldaten für 50 000 Taler an den britischen König, Georg III., verkauft. Nur wenige Soldaten kehrten aus dem amerikanischen Unabhängigkeitskrieg nach Mecklenburg zurück.

An das Vestibül schließen sich seitlich nach Osten und Westen die großen, durch viele Fenster lichtdurchfluteten Haupttreppenhäuser an, beide ursprünglich nicht durch Zwischenglastüren getrennt. Der Windfang wie auch die

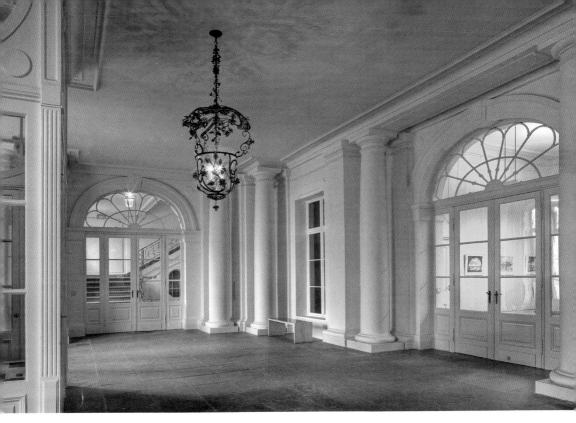

Das Foyer

Glastüren wurden zur Besserung der Wohnqualität in den 1920er Jahren eingebaut.

In der unteren Sockeletage und der zweiten Hauptetage befinden sich in den Seitenflügeln an den Fensterseiten lange Zimmerfluchten. Diese Wohn- und Gästeräume sind durch einen Mittelkorridor getrennt. Die sich zur Gartenseite erstreckenden Seitenflügel weisen nur eine Zimmerreihe auf. Als Schnittpunkte der Zimmerfluchten haben die Eck- und Gartenzimmer (Pavillonzimmer) eine architektonische Bedeutung.

Wie schon das Vestibül sind auch die Treppenhäuser durch die einfache Gliederung der Wandflächen mit Lisenen, Putzspiegelfüllungen und Rosetten klar strukturiert und in Weiß gehalten. Die Gestaltung der Haupttreppen orientiert sich am französischen Muster und entsprach den Schriften Blondels zum Schlossbau auch im doppelt gebrochenen Lauf. Allerdings ruhen die Treppen nicht, wie bei früheren Barockbauten üblich, auf Säulen oder

Pfeilern, sondern schwingen in freiem Lauf nach oben. Die breite Treppe in einem Barockschloss diente als Stätte der Begegnung und der Empfangszeremonie: Gleichrangige Personen konnten entsprechend dem Hofzeremoniell nebeneinander heraufgehen. Mit dem Demonstrieren der Pracht der Kleidung wurde die Treppe zum »Laufsteg der Eitelkeiten«. Es war nicht ungewöhnlich, wenn der Souverän seinen Gästen entgegenging. Die bis zur Beletage führenden Treppenläufe bestehen aus Sandstein, die um 1780 noch ohne Anstrich, also materialsichtig waren. Der hohen Wertigkeit der Räume im ersten Obergeschoss gemäß besteht das Treppengeländer aus kunstvoll geschmiedetem Eisengitterwerk mit floralen Ornamenten und Rocaillen. Anschließend wechseln sowohl das Material als auch die Gestaltung der Treppenläufe, entsprechend der Nutzung des zweiten Obergeschosses für Gästeappartements sind nun Stufen und Podeste in Holz ausgeführt und als Sandsteinimitation grau gestrichen.

Die Beletage

In der Beletage befinden sich die Räume der herzoglichen Familie, die auf die höfischen Repräsentationszwecke und zeremoniellen Anforderungen zugeschnitten waren. So beschreiben zeitgenössische Quellen die getrennten Nutzungsbereiche des Herzogs und der Herzogin: »Zu beiden Seiten des Flures befinden sich helle, bequeme Treppen, auf welche man zur rechten zu den Zimmern Sr. Herzoglichen Durchl. Zur Linken zu denen der Frau Herzogin kommt.« (Wundemann, S. 275). Außerdem existiert in jedem Flügel eine Nebentreppe, die von der Dienerschaft genutzt wurde. Die Räume in dieser Etage wurden ohne Korridore miteinander verbunden. Damit weicht Busch von der Raumaufteilung der anderen Stockwerke ab, wo ein Mittelkorridor zusätzlich die Zugänglichkeit ermöglicht.

Der Gardesaal [1]

Wie bei einem Hofzeremoniell vor 200 Jahren, betritt der Besucher stadtseitig den in der Mittelachse quer vor dem Goldenen Saal gelegenen Gardesaal: Hier hatte sich bei Festlichkeiten die Ehrengarde zu präsentieren. Der Gardesaal verbindet zudem auch die beiden Treppenhäuser und die sich anschließenden Appartements. Der Saal ist einfarbig weiß und zurückhaltend in der Wandgestaltung, der Fußboden ähnlich wie in den Fluren mit Tafelparkett ausgelegt. Die eingebauten Wandeckschränke stammen aus dem 19. Jahrhundert. Aus Gründen des Hofzeremoniells findet man die Raumfolge Treppenhaus, Vorsaal, Hauptsaal in fast allen Schlössern des 18. Jahrhunderts vor.

1776 schuf Hofmaler Georg David Matthieu das Porträt von »Herzog Friedrich von Mecklenburg-Schwerin«. Herzog Friedrich, genannt der Fromme, wurde am 9. November 1717 in Schwerin geboren als Sohn des Herzogs Christian Ludwig II. (1683–1756) und seiner Frau Gustave Caroline (1694–1748), Tochter von Herzog Adolf Friedrich II. von Mecklenburg-Strelitz (1668–1708). Friedrich war überzeugter Anhänger des Pietismus, was auf den Einfluss seiner

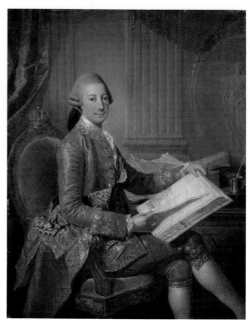

Georg David Matthieu, Herzog Friedrich von Mecklenburg-Schwerin, 1776, Staatliches Museum Schwerin

Großtante Auguste zu Mecklenburg-Güstrow (1674–1756) in seiner Kinder- und Jugendzeit zurückzuführen ist. Sie galt als eine eiserne Verfechterin dieser strengen Glaubensrichtung. Nach dem Tod Herzogs Christian Ludwig II. übernahm Friedrich am 30. Mai 1756 die Regierung. Während des Siebenjährigen Krieges schloss er sich dem Bündnis mit Schweden und Frankreich gegen Preußen an und musste 1762 nach Lübeck emigrieren. Friedrich wurde von Zeitgenossen als ein milder, gerechter und sparsamer Herrscher beschrieben. Während seiner Regierungszeit versuchte er die Wirtschaft und den Handel im Fürstentum auszubauen. Er förderte das Schul- und Bildungswesen und schaffte die Folter ab. Ihm gelang es, die unter seinen Vorgängern an Hannover verpfändeten Ämter zurückzukaufen. Sein Unternehmen der Gründung einer neuen Universität in Bützow 1760 scheiterte mit deren Schließung 1789.

Als aufgeklärter, den Wissenschaften zugewandter Fürst liebte Friedrich Kunst und Musik

und förderte diese. Während seiner Bildungs-
reise, der Grand Tour, hatte er bei Auktionen die
umfangreiche Kunstsammlung seines Vaters
bereichert. Zu einem der bedeutendsten fran-
zösischen Maler, Jean-Baptiste Oudry, hielt er
engen Kontakt und kaufte von diesem eine
Reihe von Gemälden an.

Das Gemälde »Herzogin Luise Friederike
von Mecklenburg-Schwerin mit dem Mohren-
knaben« wurde 1772 vom Hofmaler Matthieu
geschaffen. Luise Friederike von Württemberg-
Stuttgart (1722–1791), Tochter des Erbprinzen
Friedrich Ludwig von Württemberg (1698–1731),
wurde am 2. März 1746 mit dem Erbprinzen
Friedrich von Mecklenburg-Schwerin verheira-
tet. Die Ehe blieb kinderlos. Sein Neffe Fried-
rich Franz (1756–1837), Sohn seines Bruders
Ludwig (1725–1778), übernahm 1785 die Regie-
rung des Landes. Herzog Friedrich und seine
Frau Luise Friederike waren zwei grundver-
schiedene Naturen. Der Herzog war als Pietist
und sich dem Studium der Wissenschaften und
Natur widmend nicht sonderlich an großen
Hoffesten, weltlicher Musik und Theater inte-
ressiert. War doch gerade das Theater seiner
Meinung nach die Ursache für allerlei Laster
und Müßiggang seiner Landeskinder. So hatte
er bereits kurz nach seinem Regierungsantritt
1756 die bedeutende deutsche Schauspiel-
gruppe um Johann Friedrich Schönemann
(1704–1782) außer Landes verwiesen. Die Her-
zogin war dagegen eine lebenslustige und kul-
turbegeisterte Frau. Um dem teilweise recht
tristen Ludwigsluster Hofleben zu entfliehen,
bezog sie ab Anfang der 1760er Jahre jeweils um
die Sommerzeit ein Haus in Hamburg, wo sie
die kulturelle Vielfalt genießen konnte.

Das Gemälde zeigt Herzogin Luise Friede-
rike mit dem Mohren Caesar. Seit Jahrhunder-
ten war es an europäischen Höfen üblich, au-
ßergewöhnliche Menschen in das Gefolge auf-
zunehmen. So gab es Kleinwüchsige, die als
Zwerge in Erscheinung traten, wie es die Figu-
rentafel des Hofzwerges Kremer von Georg
David Matthieu anschaulich vor Augen führt.
Ebenfalls kamen Afrikaner nach Mecklenburg-
Schwerin, die sich bei Antritt ihrer Stelle taufen
lassen mussten und einen deutschen Namen

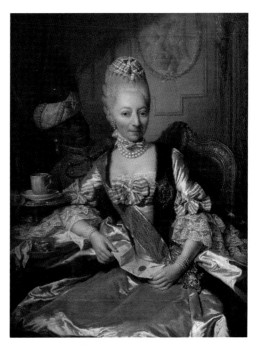

Georg David Matthieu, Herzogin Luise Friederike von
Mecklenburg-Schwerin mit Mohrenkaben, 1772, Staatliches
Museum Schwerin

erhielten. Die sogenannten Haus- und Hof-
mohren bekleideten bisweilen eine besondere
Stellung im Hofgesinde, die durch detaillierte
Dienstanweisungen definiert wurde. Als Status-
symbol und wegen der malerisch exotischen
Kontrastwirkung ließen sich die Adligen gerne
mit den Mohren porträtieren. Am Ludwigslus-
ter Hofe sind mehrere Hofmohren nachweis-
bar. Unter ihnen war Mohr Caesar, der in Chris-
tiansborg in Guinea geboren wurde und schon
als Kleinkind mit dem Sklavenhandel nach Ko-
penhagen kam und etwa 1769 als Kammermohr
in den Dienst der Herzogin trat. Sie ließ ihn un-
terrichten und erziehen. Mit 15 Jahren wurde er
am 29. Juni 1777 in der Hofkirche getauft und er-
hielt den Namen Friedrich Ludwig Carl Ulrich,
wobei er Caesar weiterhin als Familiennamen
behielt. Taufpaten waren Mitglieder der her-
zoglichen Familie.

Das großformatige Gemälde Matthieus von
1778 zeigt »Erbprinz Friedrich Franz mit seiner

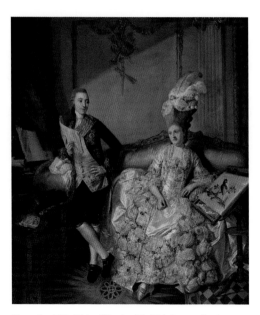

Georg David Matthieu, Erbprinz Friedrich Franz mit seiner
Gemahlin Louise, 1778, Staatliches Museum Schwerin

1755), und seiner Stiefmutter, der Porträtmalerin Anna Rosina Lisiewska (1713–1783), Unterricht. Sein Vater hatte bereits 1738 Erbprinz Friedrich auf dessen Grand Tour nach Paris begleitet. Georg David Matthieu verband eine enge Freundschaft mit dem Landschaftsmaler Philipp Hackert (1737–1807), mit dem er gemeinsam seit 1762 in Stralsund tätig war.

Seine Position am Ludwigsluster Hof war von Anfang an von seinem Dienstvertrag bestimmt. In der 1704 erlassenen Rangordnung von 24 Stufen stand der Hofmaler gemeinsam mit dem Büchsenmacher und Tapezierer an 20. Stelle. Zwar erhielt er später den Titel eines Kammerherrn, was seine Stellung auf den 13. Rang erhöhte, dennoch blieb er vom höher stehenden Hofpersonal abhängig. Georg David Matthieu musste vor allem eine große Anzahl von repräsentativen Porträts der Mitglieder der herzoglichen Familie fertigen. Vielen der Dargestellten ist ein standesgemäßer Ausdruck eigen, der die Individualität der Person nur erahnen lässt. Wichtiger war es offensichtlich, die prächtigen Gewänder, Orden und Schmuckstücke oder das repräsentative Interieur eines Salons im Detail wiederzugeben. In seinen Bildkompositionen gelingt ihm das meisterliche Erfassen der unterschiedlichen Materialien der teuren Seiden- und Damaststoffe – sie lassen das Rauschen der Gewänder für den Betrachter fast hörbar werden.

Kurios und einzigartig sind Matthieus Figurentafeln: Flache Holzfiguren, bemalt und ausgesägt, zeigen Mitglieder der herzoglichen Familie bis hin zum Hofzwerg. Der Zweck der Tafeln konnte bis heute nicht eindeutig geklärt werden; möglicherweise dienten englische oder niederländische Kaminfiguren als Vorbilder. Denkbar wäre die Nutzung als effektvolle Staffage der Salons und Kabinette. Dem damaligen Besucher bot sich vor einem großen Spiegel – bei einer Inszenierung der Figur mit dem Spiegelbild – die perfekte Illusion. Vielleicht aber wurden sie auch in den Schlosspark gestellt, um der Gartenarchitektur eine menschliche Dimension hinzuzufügen. Ebenso könnten sie als Abwesenheitsvertreter oder Kaminschirme gedient haben.

Gemahlin Luise«. Erbprinz Friedrich Franz (1756–1837) heiratete 1775 Louise von Sachsen-Gotha (1756–1808). Unter seiner Herrschaft wurde Ludwigslust weiter ausgebaut. Ende 1806, von Napoleon abgesetzt, fand er bis 1807 Exil im dänischen Altona. Nach der Niederlage Napoleons in Russland sagte sich Herzog Friedrich Franz I. als erster deutscher Fürst vom Rheinbund los. Auf dem Wiener Kongress erhielt er 1815 die Großherzogswürde. Im Gegensatz zu seinem pietistischen Onkel, Herzog Friedrich, war er ein lebenslustiger Mensch. Mehrere Mätressen und nicht weniger als vierzig uneheliche Kinder werden ihm nachgesagt. Er gründete das erste Ostseebad Heiligendamm und ließ bei Doberan in den 1820er Jahren die erste Pferderennbahn auf dem europäischen Festland bauen.

Der bedeutendste Hofmaler in der Geschichte des Ludwigsluster Hofes war unbestritten Georg David Matthieu (1737–1778), der 1764 nach Ludwigslust kam. Schon im Kindesalter erhielt er von seinem Vater, dem königlich preußischen Hofmaler David Matthieu (1697–

Der Goldene Saal [2]

»Es läßt sich von selbst erwarten daß das Innere dieses Schlosses dem prachtvollen Aeußern entspreche. Und wirklich ist auch sowohl die Einrichtung als die Verzierung der Zimmer eines Fürsten würdig.« (Wundemann, S. 275)

Durch die, im Gardesaal auf der Mittelachse angeordnete, zweiflüglige Tür gelangt der Besucher in den über zwei Geschosse hohen prächtigen Goldenen Saal, dem Höhepunkt der Schlossarchitektur. Während bei französischen Schlössern der Festsaal fast immer rund oder oval gestaltet wurde, entspricht der Goldene Saal mit seiner rechteckigen Form der sonstigen Grundrissbildung des Ludwigsluster Schlosses. Den repräsentativen Charakter des Raumes unterstreicht seine umfangreiche architektonische Gestaltung. Der Saal nimmt den ganzen Mittelbau ein und reicht bis in das Dachgeschoss. Kolossalsäulen mit korinthischen Kapitellen treten frei vor die Wand und tragen das mit Eierstab, Zahnfries und Rosetten verzierte, kräftig profilierte Gesims. Zwischen der Wand und den Säulen verläuft in der Höhe des zweiten Obergeschosses eine umlaufende Galerie. Über dem Gesims spannt sich die Saaldecke, deren Hohlkehle mit dekorativen Schmuckelementen, gemaltem Gitterwerk und Masken, Girlanden, Vasen, Blumen und Akanthusranken aus Ludwigsluster Papiermaché gestaltet ist. War anfangs noch für die Decke ein großes Plafondgemälde geplant, das von dem Hofmaler Christian Ludwig Seehas (1753–1802) ausgeführt werden sollte, entschied man sich 1779 für die Rokokoformen. Seehas schuf die Supraporten in Grisaillemalerei: die »Allegorie auf die Kunst« über der Tür zum Gardesaal, zum Ostflügel hin die Allegorien der Jahreszeiten »Frühling« und »Sommer« und zum Westflügel »Herbst« und »Winter«.

Die klassizistische Ausstattung des Saales aus der ersten Hälfte des 19. Jahrhunderts erweitert die dekorative Wirkung des Raumes: Vier mit Sphingen verzierte Öfen aus der Werkstatt des Schweriner Hoftöpfers F. Wierach, 1832/33 gefertigt, flankieren die an beiden Seiten mittig liegenden Spiegelkamine. Vier kleine und ein großer Reifenkronleuchter mit teilweise altem böhmischen Behang, von der in Rostock ansässigen Firma Behnke 1820 erworben, wurden 1988/89 restauriert und ergänzt. Der große Kronleuchter scheint ein Auftragswerk zu sein, denn auf dem oberen Reifen sind als Verzierungen gekrönte Stierköpfe, das Wappenzeichen Mecklenburgs angebracht. Die in den Ecknischen stehenden klassizistischen Victoriakandelaber wurden um 1822 in der Berliner Holzbronzefabrik von Carl August Mencke gefertigt. Die überaus reich vergoldeten Elemente an Türen, Wänden und Decke, die großen Spiegel und Kristalllüster, wie auch die Galerie- und Spiegelleuchter lassen erahnen, welch prächtiger Rahmen dieser Saal Konzerten und Festen gab. Ergänzt durch den wertvollen Marketeriefußboden aus verschiedenen Hölzern mit der großen Sternrosette, war der Goldene Saal architektonischer Höhepunkt und Ausdruck der Repräsentationslust des Landesfürsten.

Die Nutzung des Goldenen Saales war in den Jahren der Ludwigsluster Residenzgeschichte so unterschiedlich wie die Charaktere der Landesherren: Herzog Friedrich interessierte sich neben der Bau- und Gartenkunst, der Malerei und den Naturwissenschaften besonders für die Musik. Schon als Kind hatte Friedrich Klavierunterricht erhalten und entwickelte eine Vorliebe für die religiöse Musik, welche in seiner Regierungszeit vornehmlich im Goldenen Saal erklang. Für Friedrich war die Musik nicht Mittel der Unterhaltung und Repräsentation, wie es den damals herrschenden Normen der Hofmusik entsprochen hätte, sondern der christlichen Erziehung und religiösen Erbauung.

Mit der Verlegung der herzoglichen Residenz von Schwerin nach Ludwigslust hatte auch die Mecklenburg-Schweriner Hofkapelle ab 1767 hier ihren Sitz. Die Hofkapelle vereinte hervorragende Musiker von europäischem Rang. In den Ludwigsluster Jahren entwickelte sich die Kapelle unter Leitung des bis 1789 tätigen Carl August Friedrich Westenholz (1736–1789) zu einem angesehenen Klangkörper und Ludwigslust wurde Zentrum fortschrittlicher Kirchenmusik. 1782 zählte sie im » Musikalischen Almanach« zu den hervorragendsten deutschen Ka-

pellen. Zweimal wöchentlich fanden die von Herzog Friedrich sehr geliebten »Concerts spirituels« statt. Nach dem Tod Friedrichs 1785 änderte sich die musikalische Ausrichtung des Klangkörpers. 1789 übertrug Herzog Friedrich Franz I. die Leitung dem aus Böhmen stammenden Antonio Rosetti/Anton Rösler (1750–1792), der als einer der bedeutendsten Komponisten seiner Zeit galt. Sein Werk umfasst neben Konzerten für verschiedene Instrumente auch 43 Sinfonien. Ab 1790 fanden erstmals auch regelmäßig Opernaufführungen statt. Unter der Leitung von Louis Massonneau (1766–1848), der 1803 die Leitung der Hofkapelle übernahm, wurde neben Kirchen- und Konzertmusik auch die Kammermusik gepflegt. Für diese Zeit gibt es umfassende Quellen über die musikalischen Aufführungen am Ludwigsluster Hof.

Zu den wichtigsten Musikern jener Zeit zählt neben dem Violinisten und Komponisten Johann Wilhelm Hertel (1727–1789) der Hofmusiker und Kontrabassvirtuose Johann Matthias Sperger (1750–1812). Er schrieb mehr als 44 Sinfonien und viele Instrumentalkonzerte, darunter allein 18 Kontrabasskonzerte.

Mehr als siebzig Jahre, bis 1837 die Hofhaltung wieder nach Schwerin zurückverlegt wurde, währte die Blütezeit der Ludwigsluster Hofmusik. Die Tradition des Musizierens wird seit 1993 mit den Ludwigsluster Schlosskonzerten fortgesetzt. Um das bedeutende Werk Spergers zu würdigen und es der Öffentlichkeit in Erinnerung zu rufen, gründete sich die Internationale Johann-Matthias-Sperger-Gesellschaft. Diese richtet alle zwei Jahre einen internationalen Wettbewerb für Kontrabass aus.

Das Vorzimmer [3]

Das erste Obergeschoss, die Beletage, wurde nach französischem Vorbild als Appartement double entworfen. So liegt das Appartement des Herzogs im Ostflügel, das der Herzogin im Westflügel. Vom Goldenen Saal und dem östlichen Treppenhaus aus gelangt man in das Antichambré, ein Vorzimmer, dem sich auf der Gartenseite mit einer Enfilade das Paradeappartement anschließt. Es besteht neben dem Vorzimmer aus der Audienz, einem Kabinett

und der Galerie. Der Wunsch nach Repräsentation spiegelte sich gerade in den Paradezimmern und deren reichhaltiger Ausstattung mit Seidendamasttapeten, wertvollen Marketeriefußböden und prunkvoller Möblierung wider. Den Abschluss der Raumflucht bildet die sich über fast die gesamte Länge des Ostflügels erstreckende Galerie. Auf der Süd- oder Stadtseite liegen mit dem Wohn- und Schlafzimmer sowie einem Kabinett die privaten Gemächer des Herzogs. Diese Räume sind von der Dienerschaft über eine Nebentreppe erreichbar. Im Hofzeremoniell wie auch im täglichen Hofleben mussten im Vorzimmer Bittsteller und Gäste warten, bevor sie von hier aus die Audienz betreten durften. Die grundlegende Struktur der Raumgestaltung blieb bis heute erhalten, auch wenn die Räume umgebaut, renoviert oder in der Ausstattung verändert und ergänzt wurden, um den veränderten Wohnansprüchen und Umnutzungen zu entsprechen.

Was bereits in der Fassadengestaltung erkennbar wird, spiegelt sich auch in den Innenräumen wider. Neue klassizistische Einflüsse zeigen sich nicht nur im klaren Raumaufbau als rechteckige oder quadratische Räume, sondern besonders in der Gestaltung mit Ornamenten in Form von Lorbeer- und Efeuranken. Kompositionen aus Blumen- und Blätterkränzen, Instrumente oder Vasen und Bücher drapiert mit Tüchern und Schleifen zieren die Türen. Während nur vereinzelt Rokokoelemente wie Muscheln, Kartuschen und Rocailles sichtbar sind, finden Motive des Louis-seize in ihrer deutschen Umwandlung, dem Zopfstil, reichlich Verwendung. Die weiß gefassten Decken und Vouten sind, wie in fast allen Räumen des Ostflügels, mit vergoldetem Deckenprofil und Gesims gegliedert. Wie an der Außenwand noch ersichtlich, war der Raum, ebenso wie die Audienz und das Schlaf- und Wohnzimmer, ursprünglich allseitig raumhoch getäfelt. Der Umbau zur jetzigen Raumfassung wurde in der ersten Hälfte des 19. Jahrhunderts ausgeführt. Entsprechend der originalen Farbfassung wurde die Holzausstattung in der sogenannten Weiß-Gold-Fassung restauriert. Die Profile und

Das Vorzimmer im Paradeappartement des Herzogs

Dekore, vielfach aus Papiermaché, erhielten ihre Vergoldung wie vor 200 Jahren mit Schlagmetall (Messingfolie).

Auch wenn von der ursprünglichen Raumausstattung leider nur sehr wenig erhalten ist, geben einige Quellen wertvolle Hinweise zur ersten Einrichtung des Schlosses: »Für die Kamine und Tische werden roter und grauer Marmor aus Schweden, sowie Marmorplatten aus Württemberg bezogen, die Tapeten werden von den Gebrüdern Reese aus Hamburg geliefert, Spiegel und Lüster stammen aus Neustadt a./Dosse, Möbel von dem ›Stuhlmacher‹ Andreas Boldt in Ludwigslust.« (Brandt, S. 20) Wie ursprünglich in fast allen Räumen bekam das Vorzimmer nach dem Umbau Anfang des 19. Jahrhunderts eine Seidenbespannung, die nicht mehr erhalten ist. Die jetzige Ausstattung mit dem gelben Halbseidengewebe, einem Jacquardgewebe aus Seide und Baumwolle, ist datiert um 1935. Wie in der ersten und zweiten Etage üblich, befindet sich über jeder Tür eine Supraporte. Die Darstellungen zeigen Berliner Aussichten, wie »Unter den Linden«, »Die Stralauer Brücke«, »Spittelmarkt« sowie eine Fantasie-Supraporte. Gemalt wurden sie vom Architektur-, Dekorations- und Landschaftsmaler Carl Traugott Fechhelm (1748–1819).

Bereits Herzog Christian Ludwig II. sammelte neben niederländischen und flämischen Meistern Gemälde des französischen Hofmalers Jean-Baptiste Oudry (1686–1755). In seinen frühen Werken orientierte sich Oudry an den Niederländern und ihren Stillleben oder er malte Gemälde mit religiösen Themen. 1724 begann Oudry seine Karriere als Hofmaler des französischen Königs Ludwig XV. Später bestimmten besonders Jagdmotive sein Werk. Tierdarstellungen und bewegte Jagdszenen entsprachen der höfischen Repräsentation und Jagdleidenschaft.

Jeder, der im 18. Jahrhundert etwas auf sich hielt, genügend Geld und gesellschaftlichen Status hatte, lud zu großen Jagden ein. Hier war

Das Audienzzimmer

Jean-Baptiste Oudry stets zugegen, begleitete Ludwig XV. auf den Jagden und hielt diese bedeutenden gesellschaftlichen Ereignisse in Bildern fest. 1732 erhielt Oudry den ersten Auftrag von Herzog Christian Ludwig II., welcher schon 1726 bei einem Besuch in Paris die Werke Oudrys kennengelernt hatte. Eines der ersten Auftragswerke ist die »Rehfamilie« von 1734. Oudry, der das Verhalten der Tiere in der Natur beobachtet und studiert hatte, setzte diese malerisch meisterhaft in Szene. Bei der Darstellung des Löwen handelt es sich um einen Atlaslöwen, auch Berberlöwe und Nubischer Löwe genannt, eine Unterart des Löwen, der in Nordafrika heimisch war, mittlerweile aber ausgestorben ist. Rund 25 Jahre arbeitete Jean-Baptiste Oudry für den französischen Hof und hatte in ganz Europa einen Namen. Bis zu seinem Tod schuf er ca. 1000 Gemälde und 3000 Zeichnungen. Das Staatliche Museum Schwerin besitzt heute mit 34 Gemälden und 43 Handzeichnungen die umfangreichste Oudry Sammlung.

Eine besondere Auswahl seiner Werke zeigt Schloss Ludwigslust.

Das Audienzzimmer [4]

Dem Hofzeremoniell des 18. Jahrhunderts entsprechend wurde jedem Besucher durch »Nähe« oder »Distanz« zum Herrscher seine Stellung bei Hofe demonstriert: Musste er sich bereits im Vorzimmer abfertigen lassen, ließ man ihn bis in das Audienzzimmer vor, in dem die Staatsangelegenheiten verhandelt wurden oder durfte er sogar in das sich anschließende Kabinett eintreten? All dies war neben der Hofetikette, der Rangordnung und vielem mehr Gegenstand der Zeremonial-Wissenschaften. Schon beim Betreten der Audienz beeindruckte der Raum damals wie heute den Besucher mit dem wundervollen Parkettfußboden und der hochwertigen dekorativen textilen Wandbespannung in dreifarbiger Seide.

Die Supraporten zeigen jeweils einen Jagdhund in einer Landschaft, wovon eine als ver-

schollen gilt. Da sie keine Signatur tragen, kann nur vermutet werden, dass sie von einem mecklenburgischen Hofkünstler ausgeführt wurden. Die Bildkompositionen gehen wahrscheinlich auf Vorlagen des französischen Hofmalers Jean-Baptiste Oudry zurück und gelten als hervorragende Beispiele für die Nachwirkung des Künstlers. Um der Axialsymmetrie Rechnung zu tragen, befinden sich im Audienzzimmer zusätzlich zwei Scheintüren. Durch die kleine Tapetentür, links gegenüber den Fenstern gelegen, gelangte man auf kürzestem Weg in das angrenzende Wohnzimmer des Herzogs.

Als Standort für einen Thronsessel mit Thronhimmel wurde die Audienz um 1800 beschrieben. Dieser ist leider nicht erhalten. Der Thron als Herrschersitz galt seit der Antike allgemein als Insignie der Macht. Entsprechend seiner Bedeutung wurde er kunstvoll und opulent gestaltet. Die ausgestellten Thronsessel aus der Zeit der mecklenburgischen Herzöge Friedrich, um 1760 gefertigt, und Friedrich Franz I. vom Anfang des 19. Jahrhunderts, sind wundervoll geschnitzt, vergoldet und mit rotem Samt bezogen und gelten als Beispiele für kunsthandwerkliches Können. Meist wurden sie zu besonderen Anlässen aufgestellt.

Die Pendule in Form eines Säulenstumpfes mit Vasenaufsatz (1770) des französischen Hofuhrmachers Ferdinand Berthoud (1727–1807) ist erstmals auf dem Porträt des Herzogs Friedrich, 1772 gemalt von Georg David Matthieu, nachweisbar. Friedrich hatte in Schloss Ludwigslust eine Uhrensammlung zusammengetragen. Herzogin Luise Friederike erwarb für ihren Gemahl die Uhr bereits 1770 in Paris.

Das Kabinett vor der Galerie [5]
Das Kabinett ist damals wie heute ein intimer, aber zugleich auch repräsentativer Raum. Zu ihm hatten nur wenige Personen, abhängig von Stand und Funktion, Zutritt; gelangte man damals in das Kabinett, galt dies als besonderes Privileg. Die Ausstattung wie der Parkettfußboden, die wertvolle, nach französischen Musteranalogien gefertigte seidene Wandbespannung, die Fensterdraperien, der Spiegel und der

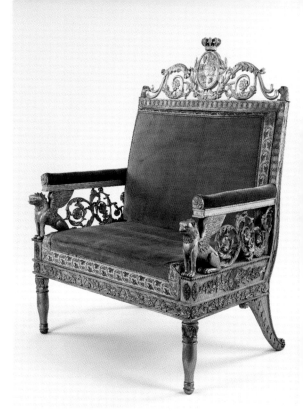

Thronsessel von Herzog Friedrich Franz I., Anfang 19. Jahrhundert, Staatliches Museum Schwerin

Kronleuchter unterstreichen den prunkvollen und außergewöhnlichen Charakter des Raumes. Nach der Restaurierung zeigt sich das Kabinett in seiner historischen Substanz um 1800.

Möbel, die repräsentativ und funktional zugleich der Raumnutzung entsprachen, standen im 18. Jahrhundert in diesem Raum. Die ursprüngliche Ausstattung mag der heutigen ähnlich gewesen sein: ein *Bureau plat* mit Armlehnsessel, ergänzt mit einem barocken Münzschrank sowie ein Wandtisch. Ein großer Teil der Möbel für die Schlossausstattung wurde nicht importiert, sondern in der Möbel- und Bronzefabrik Ludwigslust ab 1799 nach Musterblättern in hoher handwerklicher Qualität gefertigt. Der Kronleuchter im Empirestil besteht aus versilbertem Messing und handgeschliffenem Glas und wurde höchstwahrscheinlich um 1800 in Frankreich oder Russland hergestellt.

Die Wände waren mit Gemälden der Hofmaler Georg David Matthieu oder Christoph Friedrich Reinhold Lisiewsky (1725–1794) ausge-

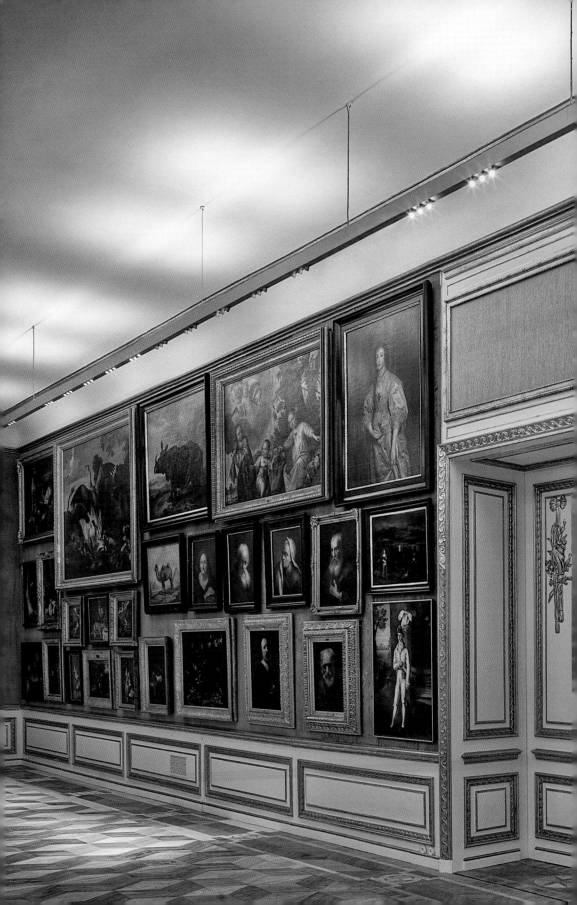

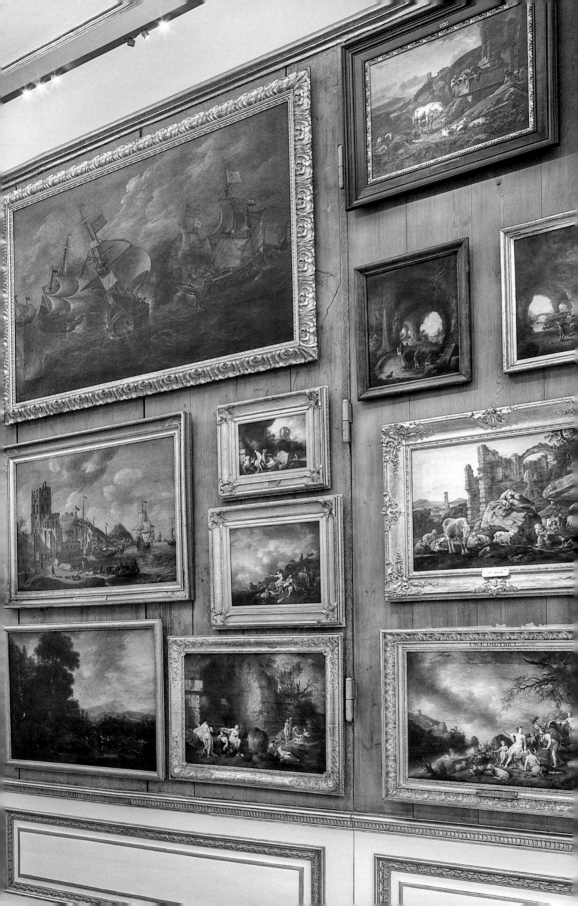

stattet. Heute sind hier zwei Landschaften von Johann Dietrich Findorff (1722–1772) zu sehen. Eine Figurentafel von Georg David Matthieu aus dem Jahre 1770 zeigt den Landmarschall Vollrath Levin von Maltzan. Auf Holz gemalt, dienten die Figurentafeln als effektvolle Staffage für Hoffeste. Meist wurden die Figuren geschickt gegenüber von einem Spiegel aufgestellt, um bei Dämmerung und Kerzenschein die Illusion zu erzeugen, es handele sich um eine reale Person.

Die Bildergalerie [6]

Die Bildergalerie ist nach dem Goldenen Saal der wichtigste Raum des Schlosses, musste doch nach französischem Vorbild jedes Barockschloss eine Gemäldegalerie aufweisen. Mit ihrer Lage im Paradeappartement war sie nicht so einfach zugänglich. Es war sicherlich außergewöhnlich und bedeutend, wenn ein Gast die umfangreiche und imposante Gemäldesammlung bewundern durfte.

Um mehr Nebenräume zu schaffen, waren ab 1880 hölzerne Trennwände in den Galeriesaal eingebaut worden; außerdem erfolgten nach 1947 zusätzliche Einbauten durch die Kreisverwaltung. Da der historische Raumeindruck wieder rekonstruiert werden sollte, wurden diese Um- und Einbauten entfernt. Einer der schönsten Momente während der Restaurierung und Sanierung des Ostflügels 2011–2015 war zweifelsohne die Wiederherstellung der ehemaligen Gemäldegalerie. Der Wechsel von Fenstern und großen Spiegeln an der Ostwand lässt den Saal lichtdurchflutet erscheinen. Der Ostwand gegenüber befindet sich die Bildergalerie. Auf den ursprünglich schwarz gefassten Holzbohlen, welche nach 1837 einen graugrünen Anstrich erhielten, hingen dicht an dicht – ähnlich wie heute – die Bilder, in Form der »barocken oder Petersburger« Hängung. Die Wand wurde mit den Bildern vollständig bedeckt, Rahmen an Rahmen, große und kleine Gemälde, Kopien und Originale. Ein vollständiges Inventar der Gemäldegalerie ist nicht überliefert. Besonderen Prunk und Glanz gaben ursprünglich fünf große Kronleuchter dem Raum.

Eine Textilbespannung, wie in den angrenzenden Zimmern, gab es nicht. Bei genauer Betrachtung der Bilderseite zeigen sich drei geschlossene Fensteröffnungen. Dem restauratorischem Befund entsprechend wurden die beweglichen raumhohen Fensterladen und Paneele rekonstruiert, um die ursprüngliche Hängefläche der Bilderwand zu vergrößern. Der ebenfalls restaurierte Parkettfußboden, vom Hoftischler Friedrich Blieffert 1781/82 gefertigt, unterstreicht in seiner kunstvollen Ausführung den Charakter des Raumes.

Eigentlich war die Mehrheit der Arbeiten der Hofmaler oder gekauften Bilder für die Ausstattung der Salons im Schloss vorgesehen; nur die außergewöhnlichen Stücke fanden in der Gemäldegalerie ihren repräsentativen Platz. Hier zeigte Herzog Friedrich Franz I. Anfang des 19. Jahrhunderts auch seine umfangreiche Sammlung von Korkmodellen: »Von dem erwähnten großen Saal der Bildergallerie muß ich indeß noch einiger darin aufgestellten merkwürdigen Kunstwerke erwähnen. In der Mitte des Saals steht nämlich ein langer Tisch, der mit Phelloplastikarbeiten besetzt ist d.i. mit genauen und täuschenden Nachahmungen von dem vorzüglichsten Denkmälern und Gebäuden des Altertums, besonders in Rom. Diese Abbildungen sind in Kork, und so genau, daß, nach Aussage des seel. Seehas, nicht bloß die Farben, sondern auch einzelne Flekken, Moosansätze und Verletzungen vom Zahn der Zeit, im verjüngten Maaßstabe, aufs sorgfältigste dargestellt sind.« (Wundemann, S. 284) Diese Korkschnitzereien zählten ab dem Ende des 18. Jahrhunderts zu den außergewöhnlichsten Objekten der herzoglichen Sammlung in Ludwigslust. Der höfischen Repräsentation und dem Zeitgeschmack entsprechend, ließ Herzog Friedrich Franz I. Baudenkmale der römischen Antike als Modelle für Ludwigslust herstellen. Seine Korkmodellsammlung umfasst 29 Arbeiten, die in der Werkstatt des deutschen Korkbildners Carl Joseph May (1747–1822) in Aschaffenburg gefertigt wurden. Sie ist heute die einzige vollständig erhaltene Sammlung.

Die Idee, Bauwerke der Antike in Kork nachzubilden, war zunächst in Italien entstanden.

Carl Joseph May, Korkmodell des Konstantinbogen in Rom, 1796

Der Römer Antonio Chichi (1743–1816) gilt neben Agostino Rosa (1738–1784) und Giovanni Altieri (1767–1790) als der Begründer der Reproduktionstechnik aus Kork. Er entdeckte schon früh ihren kommerziellen Nutzen, da vor allem ausländische Reisende von ihrer Grand Tour gern ein Souvenir in Gestalt eines Modells antiker Ruinen mit nach Hause nahmen. Einzelstücke oder auch ganze Serien verkaufte er an die Höfe Europas, nach St. Petersburg, Kassel oder Darmstadt und an wohlhabende Reisende. Darüber hinaus erfüllten die Modelle den Zweck einer Dokumentation mit wissenschaftlichem Anspruch – sie waren Sammlungsobjekt und Lehrmittel zugleich. Die Korkplastik stand für die dreidimensionale verkleinerte Kopie antiker Architektur gleichberechtigt als ein abbildendes Medium neben der Zeichnung und dem Abguss.

Kork ist ein Material, das zum einen besonders leicht, zum anderen aber auch bis in die Details sehr präzise zu bearbeiten ist. Als Rohmaterial dienten Korktafeln, die alle acht bis zehn Jahre von südeuropäischen Korkeichen geschält wurden. Zahlreiche Arbeitsschritte waren für die Anfertigung eines Modells notwendig. Carl Joseph May, von Beruf Konditor, hatte sich seine Kenntnisse der Bearbeitungstechnik als Autodidakt erworben – obwohl in diesem Zusammenhang nicht uninteressant ist, dass Konditoren schon seit dem Mittelalter auch aufwendigen Tafelschmuck in Form von Architekturnachbildungen schufen.

May beschränkte sich aber nicht nur auf die Herstellung antiker Bauwerke, sondern fertigte auch Zeugnisse der deutschen Baukunst als Modelle an. Entsprechend der Kaufkraft von Kulturinteressierten bot er dasselbe Bauwerk in

verschiedenen Modellgrößen an. Kurios ist dabei, dass May die antiken Bauwerke selbst nie im Original vor Ort in Italien gesehen hatte. Als Vorlagen verwendete er wohl in erster Linie die 36 Modelle Antonio Chichis in Kassel, welche er abzeichnen ließ, als Kopie nachbaute und dadurch die Nähe zum Original betonte. Um den Anschein eines wissenschaftlichen Anspruchs und hoher Genauigkeit seiner Korkmodelle aufzuzeigen, übernahm Carl May die Methode Chichis, jeweils an der Sockelleiste Papierstreifen mit Maßstäben, aufzukleben. An einigen Modellen sind auch heute noch die Maßangaben in römischen Spannen, den palmi romani, zu erkennen. Umfangreiche Korkmodell-Sammlungen entstanden außerdem in Aschaffenburg, Kassel und München.

Das Kabinett [7]

An die Galerie schließt sich zur Stadtseite ein Kabinett an. Es ist ein intimer Wohn- und Rückzugsraum, der den räumlichen Übergang zu den privaten Wohnräumen des Herzogs bildet. Das Kabinett kann durch zwei Zugänge betreten werden, wobei der offizielle Zutritt durch die Galerie erfolgte. Auch hier ist es der Symmetrie geschuldet, dass ebenfalls zwei Türen zur Galerie eingesetzt wurden, obwohl sich hinter der linken Tür nur ein Wandschrank verbirgt. Durch das Fenster im Osten war der Raum bei Sonnenaufgang mit Tageslicht erfüllt. Es war den veränderten Wohnansprüchen und dem Geschmack der zweiten Hälfte des 19. Jahrhunderts geschuldet, dass das Kabinett in seiner Ausstattung verändert wurde. Entsprechend dem repräsentativen Charakter und der Gestaltung als Gesamtkunstwerk wurden Kamin, Wandspiegel und Kronleuchter für das Kabinett als Raumensemble aus der Porzellan-Manufaktur Meißen geordert. Die Stücke – um 1880 hergestellt – zeichnen sich durch die reichhaltige Gestaltung mit farbigen Blüten, Blättern, Obst und Vögeln aus und weisen auf die Verspieltheit im Stil des Neorokoko. Vom ursprünglichen Standort, dem Neustädtischen Palais Schwerin, kamen die Kunstobjekte noch vor 1900 nach Ludwigslust. Zwei Potpourri- und eine Prunkvase – ebenfalls aus der Meißener Porzellan-

Manufaktur – ergänzen die Raumausstattung. Die dekorativen Konsoltische mit vergoldetem Wellenband, eine Zierleiste aus Papiermaché, sind Bespiele für die hohe handwerkliche Qualität der Ludwigsluster Möbeltischler um 1780.

Die grüne Seiden-Damast-Wandbespannung entspricht der originalen Tapete und wurde wie alle neuen textilen Wandbespannungen dem restauratorischen Befund entsprechend in der Seidenmanufaktur Eschke in Crimmitschau gefertigt.

Die Supraporten von Johann Heinrich Suhrlandt (1742–1827) zeigen Alexander den Großen, den Arzt Hippokrates und den Gesetzgeber Zaleucos und spiegeln das gewachsene Interesse des Herzogs an der Kunst der Antike wider. Die Stillleben »Weintrauben« von Tobias Stranover (1684–1724) entsprachen den Sammlungsschwerpunkten der Herzöge Christian Ludwig II. und Friedrich, die eine Vielzahl Gemälde niederländischer und flämischer Künstler sammelten. Tobias Stranover arbeitete unter anderem in London, Holland und Dresden. Er knüpfte mit seinen realistischen Schilderungen an die Gemälde der Holländer des 17. Jahrhunderts an.

Über die Diener- oder Domestikentreppe, die ursprünglich vom Erdgeschoss bis zum zweiten Obergeschoss führte, hatte die Dienerschaft Zutritt zu den privaten Wohnräumen des Herzogs. Ihnen war es nicht gestattet, für die täglichen Arbeiten das Haupttreppenhaus zu nutzen – sie sollten unsichtbar bleiben. Die architektonische Gestaltung verzichtete auf Verzierungen und Ornamente, wie man sie in den anderen Räumen und Fluren vorfindet. Mit dem Umbau der Galerie in der zweiten Hälfte des 19. Jahrhunderts wurde 1882 bis 1884 die ursprüngliche Dienertreppe entfernt. Im Rahmen der Restaurierung des Ostflügels von 2011 bis 2015 erfolgte der Einbau einer neuen, nach dem historischen Vorbild rekonstruierten Treppe. Sie führt heute zusätzlich bis in das dritte Obergeschoss, das Mezzanin.

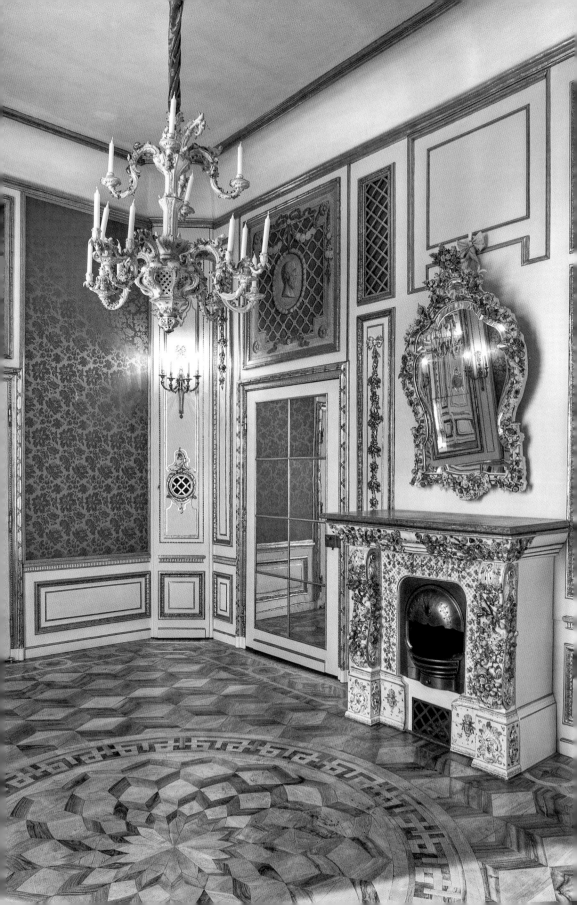

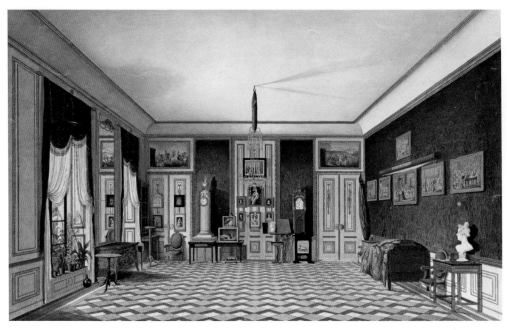

Heinrich Hintze, Das Uhrenkabinett Friedrich Franz I. im Ludwigsluster Schloss, 1823, Staatliches Museum Schwerin

Das Schlafzimmer des Herzogs [8]

Während in anderen zeitgenössischen, vor allem französischen Schlössern das Schlafzimmer des Landesherrn eine wichtige Rolle im täglichen Hofzeremoniell spielte, entsprach das Schlafzimmer Herzog Friedrichs keineswegs in Größe und Ausstattung diesen Vorbildern und Ansprüchen. Hatte doch gerade das barocke Schlafzimmer ursprünglich eine besondere Bedeutung: Die Teilnahme an Zeremonien wie dem *lever*, dem Morgenempfang mit dem Ankleidezeremoniell sowie der Empfang vor dem zu Bett gehen, dem *coucher*, wurden nur einem besonderen und ausgewähltem Personenkreis als Privileg gewährt.

Der Raum spiegelt wohl eher das Bedürfnis des Herzogs nach Wohnlichkeit, Einfachheit und Bequemlichkeit wider – gerade mal der Platz für ein einfaches Bett, einen Nachtstuhl und eine Waschkommode waren vorhanden. Separate Toiletten und Bäder sind für das Schloss Ludwigslust erst ab dem frühen 19. Jahrhundert nachweisbar. Allerdings ist die Tätigkeit des herzoglichen »Nachttopfträgers«

im Dienstrang eines Sergeanten überliefert. Der kleine Raum wurde zudem vom Flur aus beheizt, so dass Ruhe und Sauberkeit im Schlafzimmer garantiert waren. Lediglich die hochwertige textile Wandbespannung verleiht dem Raum eine gehobene Ausstattung, besteht doch selbst der Boden aus einfachem Tafelparkett in Eiche. Den restauratorischen Befunden entsprechend wurden – wie schon im 18. Jahrhundert üblich – die Wohnräume des Herzogs mit einer identischen wundervollen grünen Seiden-Damast-Wandbespannung ausgestattet.

Den Raum ziert heute ein Gemälde des preußischen Hofmalers Antoine Pesne (1683–1757): das »Jugendbildnis des Erbprinzen Friedrich von Mecklenburg-Schwerin« aus dem Jahr 1739. Pesne war einer der bedeutendsten Maler seiner Zeit und übertrug den verfeinerten französischen Porträtstil in den deutschsprachigen Raum.

Neben Ornamenten und Applikationen, die als Schmuck für die Innenausstattung der Kirche und des Schlosses aus Papiermaché herge-

stellt wurden, fertigte man in der Kartonfabrik nach 1785 antike Skulpturen und Büsten von Zeitgenossen oder Persönlichkeiten der Aufklärung. Das Original der Büste von Herzog Friedrich von Mecklenburg-Schwerin in der Ofennische fertigte Bildhauer Rudolph Kaplunger für die Abformung aus Papiermaché.

Das Wohnzimmer des Herzogs [9]

An das Schlafzimmer schließt das Wohnzimmer des Herzogs an. Wie in den offiziellen Räumen zur Gartenseite finden sich auch in den privaten Gemächern die gleichen Gestaltungsprinzipien – Dekorationen und Ornamente aus Papiermaché auf dem Paneel und den Türen. Die jetzige Raumfassung entspricht dem Zustand Mitte des 19. Jahrhunderts. Die ursprünglich raumhohen Paneelstreifen an der zum Haupttreppenhaus gelegenen Westwand wurden zwar für das 18. Jahrhundert nachgewiesen, aber nicht ergänzt.

Die großen, schmuckvoll gerahmten Spiegel über dem Kamin und als Teil der Wandtäfelung verleihen dem Wohnzimmer – ähnlich wie im Audienzzimmer oder der Gemäldegalerie – einen erlesenen und prunkvollen Eindruck. Die mehrteiligen Spiegelgläser fertigte man damals in einer sehr aufwendigen und nicht ungefährlichen Quecksilber-Zinn-Amalgam-Technik.

Der imposante Kronleuchter besitzt eine sechsarmige Reifenkrone mit handgeschliffenem Glasbehang. Das feuervergoldete Messing mit matten und polierten Oberflächen unterstreicht seine Wertigkeit. Möglicherweise wurde er zwischen 1796 und 1825 von der Berliner Firma Werner & Mieth hergestellt. Das gekonnte gestalterische Zusammenspiel der Kron- und Wandleuchter mit den Spiegeln, der hochwertigen Wandbespannung, den Fensterdraperien und einem handwerklich hervorragenden Marketeriefußboden, der durch Farbigkeit und Maserung der unterschiedlichen Holzarten fast dreidimensional wirkt, verleihen dem Raum einen authentischen Charakter. Die Supraporten, gemalt vom Hofmaler Johann Heinrich Suhrlandt (1742–1827), erlauben einen kleinen Einblick in die ehemalige Fasanerie im Schlosspark.

Johann Conradt Beneke, Bodenstanduhr mit Papiermaché-verzierungen, um 1776, Staatliches Museum Schwerin

Kunstvolle Uhren waren neben Möbeln wichtige Ausstattungsstücke in allen Räumen des Schlosses, verstand man sie doch als Sinnbilder göttlicher Ordnung. Ausgesprochen umfangreich und vielgestaltig muss die Uhrensammlung Herzog Friedrichs gewesen sein, schließlich beschäftigte er eigene Hofuhrmacher und Hofmechaniker in Ludwigslust. Durch Schenkungen, Ankäufe und Auftragsarbeiten vergrößerte sich seine Sammlung. Entsprechend seinem Interesse an der Wissenschaft, speziell der Mathematik, der Mechanik, der Hydraulik oder der Optik, hatte er bereits in seinem Studierzimmer des alten Jagdschlosses mehrere mechanische Instrumente stehen. So schrieb der englische Gelehrte Thomas Nugent 1766: »Mechanische Kunstwerke sind hier so viele, daß es mir unmöglich fällt, sie hier alle zu beschreiben.« (Nugent, S. 320)

Uhren waren als Ausstattungsobjekte vielfach fester Bestandteil eines Raumes. Oft lieferten Architekten oder Bildhauer Entwürfe für Uhrengehäuse, von daher ist anzunehmen, dass der Baumeister Johann Joachim Busch den Gehäuseentwurf für die Bodenstanduhr zeichnete. Das Uhrwerk mit aufwendigem Kalendarium fertigte der Hofuhrmacher Johann Conradt Beneke. Das Gehäuse entstand um 1776 in der herzoglichen »Papp-Fabrique« Ludwigslust. Der imposante Uhrenaufsatz mit Stundenglas, Adlerschwingen und Fackel besteht aus Papiermaché. In ihrer Ausführung in Form eines Pilasters mit weiß-goldener Farbfassung entspricht die Uhr ganz den Gestaltungsprinzipien des Schlosses.

Ebenso wie das Gehäuse der Uhr stammt auch der Schrank aus der Produktion der Herzoglichen »Carton-Fabrique«, wie sie ab 1883 genannt wurde. Um 1790 gefertigt, bestehen Verzierungen und Schrankfüllungen aus Papiermaché. Bestimmte Ornamente, wie das Wellenband, finden als Verzierungen an Möbeln aber auch an Paneelen, an Tür- und Fensterrahmen der Festetage ihre Verwendung und sind Beispiele für die homogene Innenausstattung des Schlosses.

Das 1767 von Georg David Matthieu geschaffene Doppelporträt zeigt den damals elfjähri-

Georg David Matthieu, Bildnis Prinz Friedrich Franz zu Mecklenburg-Schwerin mit seiner Schwester Sophie Friederike, 1764, Staatliches Museum Schwerin

gen Prinzen »Friedrich Franz zu Mecklenburg-Schwerin und seinen ›Gouverneur‹, den Kammerherrn Carl Christian von Usedom«. Der Lehrer, in der Mode des Rokoko gekleidet, steht dem Prinzen zugewandt, die Beziehung der beiden scheint nicht von Autorität, sondern von einer gewissen Vertrautheit geprägt. Auch wenn Friedrich Franz nachdenklich, ja fast träumend zu seinem Erzieher aufblickt, ist die Unterrichtsstunde in Geografie ungezwungen, um nicht zu sagen fröhlich. Die Landkarte Mecklenburgs steht für das nähere Lebensumfeld des Prinzen, während der Globus die Weltoffenheit symbolisiert. Unterrichtsfächer und Stundenpläne des Prinzen sind überliefert: Neben Unterricht in Geschichte, Geografie, Latein, Französisch, Musik, Rhetorik, den Naturwissenschaften sowie Waffenkunde und Militärübungen, waren es aber auch höfische Eti-

kette und Körperhaltung in denen der junge Prinz unterwiesen wurde. Das »gute Benehmen« beinhaltete unter anderem Unterweisungen in Konversation, Tanz sowie Manieren am Tisch und in der Öffentlichkeit.

Im Rahmen der Aufklärung beschäftigte man sich auch erstmals mit der Persönlichkeitsbildung und Erziehung der Kinder. Kinderdarstellungen erfreuten sich wachsender Beliebtheit in der Kunst. Matthieus Doppelporträt der Kinder des Prinzen Ludwig »Prinzessin Sophie Friederike (1758–1794) und Erbprinz Friedrich Franz (1756–1837)« aus dem Jahr 1764 mag schon damals in der förmlichen Ludwigsluster Atmosphäre etwas Besonderes gewesen sein.

Der Fächer in Sophies rechter Hand weist auf die geöffnete Terrassentür, mit der linken hakt sie sich bei ihrem Bruder unter, will ihn zum Spiel im Park überreden. Friedrich Franz ist noch unentschlossen, den Federballschläger hält er zwar schon in der Hand, doch ganz kann er sich von der Lektüre des Buches noch nicht lösen. So zwanglos die Szene wirkt, fallen dennoch die offiziellen Gewänder der beiden Kinder ins Auge und zumindest die Beinhaltung Friedrichs scheint unnatürlich. Zudem gilt der Fächer seit dem 16. Jahrhundert als ein unverzichtbares Requisit der Dame und erfreute sich allgemeiner Beliebtheit. So wie die Kleiderordnung Kleidung und Beiwerk nach Rang und Würde vorschrieb, gab es auch Richtlinien für die Etikette. Der Fächer wurde zum dekorativen Verständigungsmittel mit vielfältigen Ausdrucksmöglichkeiten: Besonders auf Bällen und Empfängen war es so möglich, nonverbal zu flirten. Ließ eine der Damen den Fächer langsam über die Wange gleiten, so wurde ein »Ich liebe Dich« verkündet. Ein schnelles Fächeln bedeutete »Ich bin verlobt«, eine langsame Bewegung verkündete den Ehestand. Mittels Anzahl der sichtbaren Fächerstäbe konnte sogar die Stunde des nächsten Rendezvous übermittelt werden. In Gegenwart des Souveräns hatten alle Hofdamen den Fächer geschlossen zu halten.

Die Figurentafel zeigt »Prinzessin Sophie Friederike von Mecklenburg-Schwerin (1758–1794)«. Sowohl in der künstlerischen Qualität, aber auch in der Fülle an Details entsprechen die Figurentafeln den Leinwandgemälden und sind zugleich eine kulturgeschichtliche Rarität.

Über das Haupttreppenhaus des Ostflügels gelangt der Besucher in das zweite Obergeschoss. Der aufmerksame Betrachter wird feststellen, dass der Treppenlauf in Material und Gestaltung vom ersten Obergeschoss abweicht. Geschmiedetes Eisengeländer wird abgelöst von hölzernem Geländer mit gedrechselten, schwarz gestrichenen Stäben. Während die geschlossenen Eckbrüstungen als Mahagoni-Imitation gestaltet wurden, ist der Handlauf in echtem Mahagoni gefertigt.

Das zweite Obergeschoss

Waren die Räume des ersten Obergeschosses, der Beletage, ausschließlich dem Herzogspaar als Wohnbereich vorbehalten, dienten das Erd- und das zweite Obergeschoss im Ostflügel als Gästeappartements für die Unterbringung naher Familienangehöriger und hochrangiger Gäste. Herzog Friedrich war es wichtig, dass sich auch in der repräsentativen Gestaltung der Gästeappartements Geschmack und Reichtum widerspiegelten. Die vier Gästeappartements unterscheiden sich nach Raumgröße und Anzahl der Zimmer. Zudem variiert ihre Ausstattung mit Seiden- oder Papiertapeten, Kaminen, Spiegeln, Vergoldungen sowie in der Fußbodengestaltung.

Das erlesenste Appartement bestand aus vier Zimmern mit wertvoller Seidenwandbespannung, einem Kamin, Spiegeln und hochwertigen Marketeriefußböden, wohingegen der Gast im einfachsten Appartement schlichte Dielen, graue Paneele und Leimdrucktapete vorfand und auf Kamine, Spiegel oder Vergoldungen gänzlich verzichten musste. Rang und Stellung entsprechend wurden unterschiedliche Wohnqualitäten genutzt. Die ursprüngliche historische Möblierung ist nicht erhalten geblieben.

GÄSTEAPPARTEMENT I
Das Vorzimmer [10]

Das großzügige Gästeappartement umfasste vier Räume: das Empfangs- oder Vorzimmer, das Wohnzimmer, das Schlafzimmer und eine Garderobe. Die ersten drei Räume sind mit zweifarbiger Seidendamastbespannung in Türkis- und Cremetönen, hölzernen weiß-goldenen Paneelen und wundervollen Fußböden ausgestattet. Der Kamin und der große Spiegel betonen die hochwertige Ausstattung des Vorzimmers.

Im Vorzimmer und den folgenden Räumen sind die Gemälde aus der einmaligen Menagerie-Serie Jean-Baptiste Oudrys ausgestellt. Im Auftrag von François Gigot de la Peyronie (1678–1747), dem ersten Chirurgen Ludwigs XV., malte Oudry in den Jahren von 1739 bis 1745 großformatige Bilder der exotischen Tiere und Vögel aus der königlichen Menagerie. Es ist anzunehmen, dass die Serie als Geschenk für den König gedacht war. Als La Peyronie 1747 verstarb, verblieben die Bilder jedoch bei Oudry, der sie 1750 Herzog Christian Ludwig II. zum Kauf anbot. Der leidenschaftliche Kunstliebhaber und Sammler Christian Ludwig hatte bereits 1732 erste Aufträge an Oudry vergeben. Auch sein Sohn, Erbprinz Friedrich, lernte ihn im Rahmen seiner Grand Tour kennen. Zwischen 1737 und 1739 besuchte er Oudry mehrere Male und nahm Zeichenunterricht bei ihm. In den Jahren von 1733 bis 1755 erwarben Christian Ludwig II. und Erbprinz Friedrich 44 Gemälde und 40 Zeichnungen des Künstlers.

Mit der beginnenden Aufklärung entwickelten sich neben der Begeisterung für die Kunst auch ein großes Interesse an den Wissenschaften und die intensive Beschäftigung und Auseinandersetzung mit der Natur. So entstanden in vielen europäischen Residenzen botanische Gärten und Menagerien sowie umfangreiche naturwissenschaftliche Sammlungen, um Forschungen zu betreiben.

Neben einschlägigen Werken zur Architektur und Philosophie enthielt auch die herzogliche Bibliothek in Ludwigslust Enzyklopädien der Tier- und Pflanzenwelt, und nicht zuletzt sind eine kleine Menagerie mit Reh- und Damwild sowie eine Fasanerie, im Ruinenstil gebaut, für Ludwigslust nachweisbar.

Dank Oudrys Gemälden, den lebensgroßen Porträts verschiedenster exotischer Tiere, besaß man die Tiere des französischen Königs, wenn auch nur als Abbildung. Die Menagerie in Versailles wurde 1662 bis 1669 von Louis Le Van entworfen. Für die prachtvolle Präsentation der außergewöhnlichen Tiere waren die Gehege mit Pflanzen, dekorativen Skulpturen und Wasserspielen ausgestattet. Aus heutiger Sicht war die Menagerie weniger ein Zoo als ein lebendiges Kuriositätenkabinett. Exotische Tiere wurden gesammelt oder kamen als diplomatische Geschenke im Zuge des Kolonialhandels nach Europa. Die exotische Herkunft der Tiere und deren teure Haltung entsprachen dem Repräsentationsbedürfnis und der Machtdarstellung.

Die beiden Leoparden, 1741 gemalt, zeigen deutlich die künstlerische Qualität Oudrys, lässt er doch die Gefährlichkeit und Dramatik nahezu greifbar und real erscheinen. Farbe und Licht der Bildkomposition sind so raffiniert eingesetzt, dass die Szenen regelrecht beleuchtet erscheinen. Zudem spielt Oudry mit gegensätzlichen Stimmungen: Der männliche Leopard wendet sich knurrend und zähnefletschend nach rechts – ihm gegenüber steht die Leopardin ruhig, mit leicht geöffnetem Maul. Und nicht zuletzt spiegeln die beiden Leopardenschwänze die verschiedenen Verhaltensweisen wieder: Der Schwanz der Leopardin zieht einen eleganten Schnörkel, während sich der Schwanz des Leoparden in wilden Kurven schlängelt. Wie eine Augentäuschung scheinen sich beide Schwänze vor der Leinwand zu befinden. Selbst die Landschaftsausschnitte im Hintergrund entsprechen der jeweiligen Gemütsstimmung: Eine schroffe Schlucht beim männlichen, ein Wald mit Blick auf einen ruhigen See beim weiblichen Tier. Beide Bilder leben vom Dialog und verdeutlichen sehr eindrucksvoll das Übertragen menschlicher Verhaltensweisen in der Wiedergabe von Tierdarstellungen, wie sie im 18. Jahrhundert weit verbreitet waren.

Zu den berühmtesten Bildhauern des 18. und frühen 19. Jahrhunderts gehört Jean-

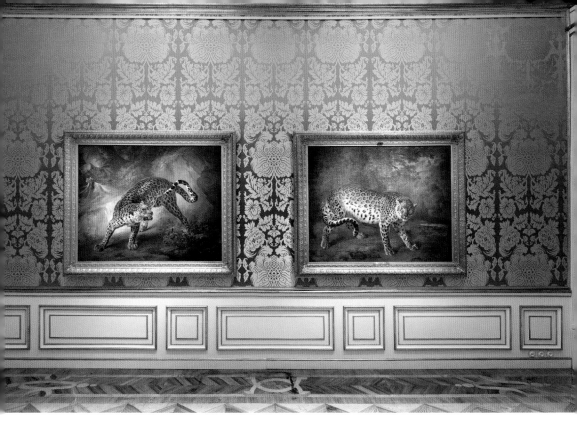

Das Vorzimmer im Gästeappartement I mit den zwei Leoparden von Jean-Baptiste Oudry

Antoine Houdon (1741–1828). Mit einem Sammlungsbestand von 15 Porträtbüsten besitzt das Staatliche Museum Schwerin Stücke von höchster Qualität und Seltenheit. Die zwischen 1770 bis 1792 gefertigten Büsten geben einen repräsentativen Einblick in sein Werk.

Die Arbeit »Büste einer unbekannte Dame« ist eines der frühen Werke Jean-Antoine Houdons. Wahrscheinlich um 1770 gefertigt, orientiert er sich an der römischen Antike. Das Porträt zeigt außer einer kunstvoll in die Haare eingeflochtenen Perlenschnur keinerlei Anzeichen der gesellschaftlichen Stellung der dargestellten Person. Es spiegelt die Überzeugung des Künstlers wider, dass jede Persönlichkeit unabhängig von der gesellschaftlichen Stellung bildwürdig ist.

Die Porträtbüste »Katharina II. von Russland« weist in ihrer Darstellung als Herrschertypus mit den Insignien der Herrscherin, Diadem und Orden eine größere Distanz als viele andere seiner Werke auf. Houdon fertigte das Bildnis der russischen Zarin 1773 aber auch

nicht nach der Natur, sondern nutzte als Vorlage Arbeiten anderer Bildhauer.

Das Wohnzimmer [11]

Das Wohnzimmer ist der größte Raum des Appartements und repräsentativ in seiner Ausstattung mit Textiltapete, wertvollem Parkettfußboden, einem Ofen und den Supraporten mit Bildkompositionen von Ideallandschaften. Den Raum beherrscht Oudrys Gemälde einer liegenden Raubkatze aus dem Jahr 1740, die sich soeben aufrichtet und mit dem Schwanz schlägt – offenbar wurde sie von etwas Unsichtbarem in ihrer Ruhe gestört. Das Bild ist auf der Liste der Gemälde, die Oudry im März 1750 an den Herzog schickte, an erster Stelle erwähnt. Neben dem Rhinozeros »Clara« und dem »Atlaslöwen« ist es das drittgrößte Gemälde in der mecklenburgischen Oudry-Sammlung.

Die gestreifte Hyäne, deren Art im nördlichen und östlichen Afrika, Arabien sowie Kleinasien und Indien lebt, ist in der Menagerie von Ludwig XV. nicht nachweisbar. Dennoch ist

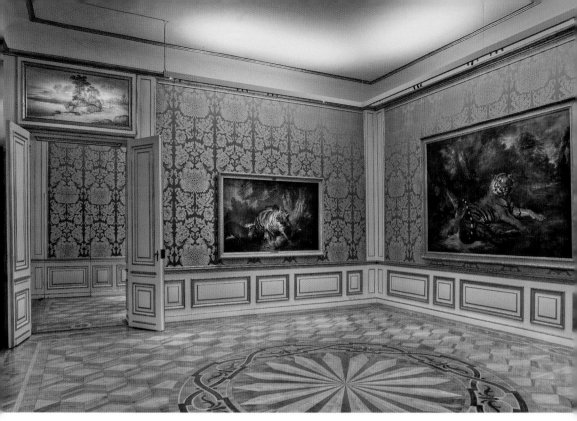

Das Wohnzimmer im Gästeappartement I

anzunehmen, dass Oudry Studien eines lebendigen Tieres möglich waren. Das Gemälde »Hyäne im Kampf mit zwei Hunden« von 1739 zeigt eine spannungsgeladene Tierkampfszene.

Die Büsten, Werke Jean-Antoine Houdons, zeigen zwei der bedeutendsten Persönlichkeiten des Aufklärungszeitalters: den Naturforscher Georges-Louis Leclerc, Comte de Buffon (1707–1788), seit 1739 Intendant des Königlichen Gartens in Paris sowie Voltaire (1694–1778), der wohl bekannteste Philosoph der Epoche.

Die zweischübige Kommode trägt den Stempel des Pariser Hofebenisten Jean-Pierre Latz (um 1691–1754), der bei diesem Stück allerdings wohl nur als Verkäufer in Erscheinung trat. Als königlicher Hofebenist besaß Latz das Privileg zum Handeln mit Möbeln; in dieser Funktion signierte er auch Arbeiten anderer Künstler. Tatsächlich ist die Kommode die Arbeit Pierre Roussels (1723–1782), der zu den besten und produktivsten Pariser Ebenisten zählt und ebenfalls im Auftrag des französischen königlichen Hofes arbeitete. Das Möbelstück gehört

zu den aufwendigen Stücken seiner Werkstatt. Es beeindruckt durch seine kostbaren Bronzebeschläge, die in ihrer Form genau auf die Marketerie abgestimmt sind. Die Furniere aus exotischen Hölzern waren einst wesentlich farbenfroher, führen aber auch heute noch die herausragende Kunst der Ebenisten des französischen Rokoko vor Augen.

Das Schlafzimmer [12]

Das kleine Schlafzimmer entspricht in der Qualität der Raumausstattung den vorherigen Räumen. Nicht nur einen Wandschrank fand der Gast in diesem kleinen und intimen Raum vor, sondern zusätzlich einen kleinen Toilettenraum mit Nachtstuhl.

Der Raum zeigt Objekte aus der Sammlung Maximiliana. Großherzog Friedrich Franz I. hatte zum Jahreswechsel 1817/18 von dem Dresdener Medailleur Johann Carl Engel (1778–1840) Werke aus dem Bestand des letzten Kölner Erzbischofs und Kurfürsten Maximilian II. Franz von Österreich (1756–1801) angekauft. Das Kon-

volut enthielt unter anderem etwa 10 000 Druckgraphiken, 1500 Handzeichnungen und 54 Gemälde. An den Wänden ist eine kleine Auswahl bedeutender Zeichnungen des 16. bis 18. Jahrhunderts ausgestellt, die hier aus konservatorischen Gründen als Faksimiledruck gezeigt werden.

Das Dienerzimmer [13]

Der kleine bescheidene Raum wird in den Quellen und Grundrissen des 19. Jahrhunderts als Wohnraum eines Dieners geführt. Vorstellbar ist im 18. Jahrhundert die Nutzung als Garderobe oder Kleiderkammer. Einfacher Dielenboden und Leimdrucktapete, eine Rekonstruktion nach Befunden, prägen seinen Charakter.

Die Sammlung von Wachsreliefs, wovon 19 ausgestellt sind, stammt bis auf eine Ausnahme ehemals aus dem Besitz der herzoglichen Familie von Mecklenburg-Schwerin. Darunter sind neun Arbeiten des Bildhauers und Wachsbildners Johann Eckstein.

Eckstein arbeitete als freier Künstler in den Niederlanden, England und in seinen letzten Lebensjahren in den USA, war aber auch an den preußischen Hof in Potsdam und den Mecklenburg- Schweriner Hof in Ludwigslust gebunden. Sein erster großer Auftrag in Ludwigslust war die Fertigung der vier Evangelisten-Statuen für die Ludwigsluster Hofkirche. Während eines Aufenthalts im Auftrag Herzog Friedrichs in London wurde er angeregt, bildartige Reliefs in Wachs zu fertigen. Neben den Porträts einiger Mitglieder der herzoglichen Familie schuf Eckstein auch szenische Darstellungen, diese auch nach grafischen Vorlagen anderer Künstler. Mehrere Reliefs mit biblischen Szenen könnten mit dem pietistischen Glauben Herzog Friedrichs im Zusammenhang stehen.

GÄSTEAPPARTEMENT II

Über einen kurzen Flur, der im 19. Jahrhundert zeitweise als Vorzimmer zum Appartement genutzt wurde, erreicht man das nächste Gästeappartement. Zu ihm gehört eine im Flur eingebaute Herdstelle, auf der die weit transportierten Speisen wieder erwärmt werden konnten. Die herzogliche Küche befand sich nämlich in einem Nebengebäude, zunächst im Seiten-

Kommode des Ebenisten Pierre Roussel, um 1745, Staatliches Museum Schwerin

flügel des alten Jagdschlosses und seit etwa 1840 im östlich des Schlosses gelegenen Backsteingebäude hinter der Hainbuchenhecke.

Da vor allem nach der Residenzverlegung 1837 das Schloss für große Jagdgesellschaften genutzt wurde, traten im 19. Jahrhundert der Platzmangel und die Not an Nebenräumen besonders zu Tage. Um mehr Stauraum zu erhalten, wurden Mitte des 19. Jahrhunderts in einigen Flurbereichen hölzerne Zwischendecken eingebaut, die über kleine Treppen erreichbar waren.

Das Wohnzimmer [14]

Wie schon erwähnt, zeigte sich die Wertigkeit des Appartements in der Qualität und dem Umfang der Ausstattung. In diesem, für damalige Verhältnisse einfachen Appartement fand der Gast einen Dielenfußboden und in Grau gehaltene Paneele, aber weder Kamin noch Spiegel vor. Dennoch ist die Wandfassung von hoher Qualität; die Rekonstruktion des Raumes entspricht der Ausstattung in der zweiten Hälfte des 19. Jahrhunderts.

Neben der textilen Wandbespannung setzte sich auch die Papiertapete seit der Mitte des 18. Jahrhunderts als Gestaltungselement in den Wohnräumen des Adels und des aufstrebenden Bürgertums durch. Dieses zeigt sich auch im Wandel des Interiors in Schloss Ludwigslust. Die Papiertapeten wurden in den originalen Drucktechniken des 19. Jahrhunderts, wie Handmodeldruck oder Maschinenleimdruck, rekonstruiert. Die im Original sehr qualitätsvolle Handdrucktapete aus der Zeit von 1870 imitiert eine Lederbespannung in den Farben Rot-Gold-Schwarz. Die Oberfläche wurde mit einer täuschend echten Ledernarbung geprägt und seidenglänzend lackiert. Die Bordüre, der obere Abschluss der Tapetendekoration, trägt auf einem schwarzen Veloursfond einen geprägten Goldaufdruck in den Formen des Historismus. In einem aufwendigen Tiefdruckverfahren wurde die Tapete rekonstruiert, so dass diese die Farbigkeit und das Druckbild der Originaltapete wiedergibt. In ihrer feinen Prägung mittels Duplexverfahren entspricht sie in ihrer Ausstrahlung der Originaltapete von 1870.

Pokalring mit Darstellung Poseidons und sechs Nymphen aus dem Gefolge Dianas, 3. Viertel 17. Jh., Staatliches Museum Schwerin

Die Kunstsammlung Maximilians II. Franz (1756–1801), dem letzten Kurfürsten und Erzbischof von Köln, die sogenannte Maximiliana umfasste nicht nur tausende Druckgrafiken und Handzeichnungen, sondern darüber hinaus kamen auch kunsthandwerkliche Objekte aus unterschiedlichsten Materialien wie Gold, Silber, Bronze, Glas, Porzellan, Bernstein, Perlmutt und Elfenbein nach Ludwigslust.

Im Barock erlebte die Elfenbeinkunst eine Blütezeit. Zu religiösen Objekten wie sie bis zum Ende des Mittelalters gefertigt wurden, kamen nun profane Statuetten, Reliefs, Humpen und Pokale als Kunstwerke hinzu. Viele meist als geometrischer Körper gefertigte Prunkgefäße aus Elfenbein wurden an Maschinen gedrechselt. Das Drechseln war mitunter auch Teil der fürstlichen Prinzenerziehung. Die drechselnde Tätigkeit eines Landesherrn war nicht nur künstlerische Fertigkeit, sondern stand im Kontext zum damaligen mechanischen Weltbild, »in dem Gott als der größte Mechaniker galt. Be-

Georg David Matthieu,
Doppelseitige Miniatur
des Herzogpaares Friedrich
und Luise Friederike von
Mecklenburg-Schwerin,
um 1770, Staatliches
Museum Schwerin

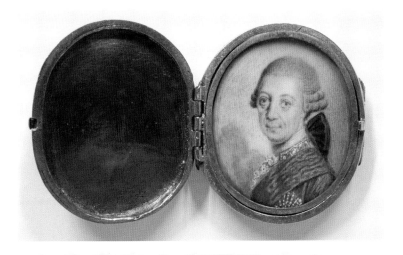

herrschung von Drechselbank und Land durch den Fürsten wurden daher in Beziehung zueinander gesetzt, die grundlegende Analogien beinhalteten.« (Möller, S. 14)

Das Schlafzimmer [15]
Der sehr kleine Raum wurde ursprünglich als Schlafzimmer genutzt. Für die Rekonstruktion der Raumfassung wurde entsprechend der restauratorischen Ergebnisse eine Tapete mit Gobelinmuster um 1885 ausgewählt, die das Muster einer textilen Gobelin-Wandbespannung imitiert. Dabei handelt es sich um einen Maschinenleimdruck mit acht Druckfarben auf vergoldetem Grund, abgeschlossen mit einer Bordüre als ein Handmodeldruck.

Einen interessanten Einblick in einen besonderen Sammlungsbereich geben knapp 100 Miniaturen. Die Bildnisse stammen zum größten Teil aus der großherzoglichen Kunstsammlung, die nach 1918 in den Museumsbesitz übernommen wurde. Weitere Bestände der Miniaturensammlung sind ein umfangreicher Aufkauf von Helga Imme und die Schenkung von Dr. Reinhold Woock. Als Gegenpol zur repräsentativen Malerei großer Formate entwickelte sich in der Renaissance in den wirtschaftlich und kulturell bedeutsamen Metropolen die Miniaturmalerei. Der intime Charakter der Miniatur bestimmte sie zum Gegenstand des vorwiegend privaten Gebrauchs. Sie entsprach dem Bedürfnis, das Bildnis eines geliebten Men-

Königliche Tapisserienmanufaktur Beauvais nach einem Entwurf von François Boucher, Nereide mit zwei Tritonen, Ausschnitt aus einer großen Tapisserie mit Neptun und Amymone, 1748, Staatliches Museum Schwerin

schen immer bei sich zu tragen: Ein Porträt in Miniatur war leicht mit sich zu führen und milderte den Schmerz der Trennung von dem Geliebten, der Braut oder den Eltern. Aber auch in der Brautwerbung spielte die Miniatur eine bedeutende Rolle. So wurden den Brautwerbern Miniaturen mitgegeben, auf dass sich der oder die Zukünftige schon »ein Bild machen konnte«. Ein böses Erwachen beim ersten realen Treffen war nicht ausgeschlossen, waren doch viele Porträts sehr idealisiert ausgeführt. Die Grenzen zwischen Miniatur und kleinem Gemälde sind fließend, die geringe Größe war nicht entscheidend. Meist sind sie kaum größer als 10 Zentimeter. Im 18. Jahrhundert, der Blütezeit der Miniatur, wurde die Aquarellmalerei auf Elfenbein bevorzugt. Sie ermöglichte zarte Strukturen und feinste Nuancen auf dem hauchdünnen und lichtdurchlässigen Täfelchen. Um die Brillanz der Malerei weiter zu steigern, hinterlegte man diese mit einer Silberschicht oder farbigen Seiden; teilweise wurden

sogar kunstvoll drapierte Locken des Dargestellten auf der Rückseite sichtbar hinterlegt. Von Frankreich aus entwickelte sich eine Sonderform der Miniaturmalerei, die Emailmalerei. Sie war im Gegensatz zur Elfenbeinminiatur wesentlich haltbarer.

Durch eine Doppeltür erschließt sich vor dem nächsten Zimmer rechts ein kleiner Toilettenraum, der im 18. und 19. Jahrhundert mit einem Nachtstuhl ausgestattet war.

GÄSTEAPPARTEMENT III
Das Schlafzimmer [16]
Der aufmerksame Besucher wird bei einem Blick auf den Boden feststellen, dass dieser Raum ursprünglich geteilt war: Die Trennwand der beiden Schlafzimmer wurde zwischen 1883 und 1888 entfernt. Die rekonstruierte Maschinenleimdrucktapete entspricht dem für beide Räume um 1888 nachgewiesenen Gobelinmuster. Eine Handdruckbordüre mit Blütenbanddekor ziert den oberen Wandabschluss.

Der Wandteppich zeigt einen Ausschnitt aus der neunteiligen Tapisserieserie »Les Amours des Dieux«, die ab 1747 nach Kartons von François Boucher (1703–1770) in der Manufaktur Beauvais gewirkt wurde. Für die Schweriner Tapisserie wurde die Nebenszene »Nereide und zwei Tritonen« ausgewählt. Die beiden Porträtbüsten von Jean-Antoine Houdon zeigen den Dichter Jean de La Fontaine (1621–1695) und den französische Politiker und einflussreichen Diplomaten am Hofe Ludwigs XV. und Ludwigs XVI., Louis-Jules Mancini, Duc de Nivernais (1716–1798).

Das Wohnzimmer (Königswohnung) [17]
Bei der Raumbezeichnung handelt es sich um zwei Zimmer, die im 19. Jahrhundert in »Königszimmer« oder auch »Königswohnung« anlässlich eines Besuches des preußischen Königs Friedrich Wilhelm III. umbenannt und umgestaltet wurden. Die Tochter Friedrich Wilhelms III., Prinzessin Alexandrine von Preußen (1803–1892), heiratete am 25. Mai 1822 Erbherzog Paul Friedrich zu Mecklenburg-Schwerin (1800–1842).

Die jetzige Raumfassung entspricht der Rekonstruktion des Zustandes um 1780. Allerdings wurden beide Salons bereits um 1810 gestalterisch verändert: Eine großflächige Textilbespannung überdeckte das Wandpaneel wie auch die Supraporten. Fast wie in einer Zeitkapsel überdauerte dahinter die ursprüngliche Raumfassung mit der originalen Farbgebung der Paneele und den Vergoldungen. Die Wandbespannung aus Lampas, einem mehrfarbigen Seidengewebe, ist eine Rekonstruktion nach Mustern der Firma Le Manach in Paris.

Das Menageriegemälde »Kasuar« von 1745 zeigt sicherlich den exotischsten Vogel, den Oudry je gesehen bzw. gemalt hat: Wie der Bildtitel schon sagt, handelt es sich um einen Kasuar, einen großen und gefährlichen Laufvogel, der in Neuseeland, Papua Neu Guinea und auf mehreren Insel der Südhalbkugel vorkommt.

Ebenso eindrucksvoll ist das 1739 für die gleiche Serie entstandene Bild der »Antilope«. Beeindruckt von der Schönheit des Tieres erfasst Oudry die indische Hirschziegenantilope sehr genau in allen Details vor einer imaginären Landschaft. Feinfühlig und doch kraftvoll blickt sie den Betrachter an, dass er glauben möchte, das Tier sei in freier Natur und nicht in einem Käfig der Menagerie gemalt. Fast möchte man annehmen, ihre Darstellung »entspricht der eines Fürsten, der sich gelassen und selbstverständlich vor seinem Land präsentiert.« (Berswordt-Wallrabe, Vermächtnis, S. 140)

1745 wurde das Gemälde »Pfefferfresser, Jungfernkranich und Haubenkranich in einer Landschaft« gemeinsam mit dem »Kasuar« und dem »Toten Kranich« im königlichen Salon vorgestellt. Es waren die letzten Gemälde, die Oudry für die Menagerieserie malte. Die Darstellung der exotischen Vögel verdeutlicht Oudrys Virtuosität in der Ausführung des Federkleides, die Landschaft ist nur dekoratives Beiwerk.

Viele Uhren des Staatlichen Museums Schwerin sind aus dem Besitz der mecklenburgischen Herzöge angekauft worden. Diese ehemaligen herzoglichen Kunstschätze sind ein Ursprung des heutigen Bestandes. Zudem gelangte ein weiterer Teil der Uhrensammlung auch in Form von Ankäufen, Schenkungen oder Vermächtnissen in den musealen Fundus. Französische Pendulen aus der Mitte des 18. bis zum Ende des 19. Jahrhunderts belegen die verschiedensten Stilentwicklungen. Es sind prunkvolle Zeitmesser, die höchstes kunsthandwerkliches Können mit technischer Perfektion vereinen. Neben deutschen Uhren von hervorragender Qualität zeugen Taschenuhren namhafter Hersteller vom hohen Niveau der englischen Uhrmacher.

Das Kabinett (Königswohnung) [18]
Wie das Wohnzimmer ist dieser Raum ebenfalls eine Rekonstruktion des Zustands um 1780. Wie im ersten Königszimmer deckte auch hier die um 1810 angebrachte Textilbespannung das Wandpaneel und die Supraporten ab. Zwar fanden sich die originale Farbgebung der Paneele und die Vergoldungen wieder, allerdings fehlen (wie im Vorraum) die Bildträger der Supraporten. Die wertvolle einfarbige seidene Wandbespannung unterstreicht den erlesenen Charakter des zweiten Königszimmers.

Das Wohnzimmer im Gästeappartement III (sogenannte Königswohnung)

Die fürstliche Jagd diente der höfischen Repräsentation: Auch die mecklenburgischen Herzöge und Großherzöge waren eifrige Jäger. Der Vorgängerbau der neuen Ludwigsluster Residenz war das alte Jagdschloss von Herzog Christian Ludwig II., das inmitten eines weitläufigen fürstlichen Jagdgebietes lag. Zwar teilte Herzog Friedrich nicht die Jagdleidenschaft seines Vaters, doch Friedrich Franz I. frönte dieser Vorliebe leidenschaftlich. Ein Zeitgenosse hielt über ihn Folgendes fest: »Er reitet schön und findet an dieser Leibesübung, wie auch an den Jagdlustbarkeiten, großes Vergnügen, vorzüglich ist er Liebhaber der Schweinsjagd.«

Jährlich von September bis Anfang Dezember verbrachte Friedrich Franz I. mehrere Wochen mit der Jagd. Die Jagd als standesgemäßes Vergnügen war nicht nur eine männliche Domäne, auch die Damen am Hofe nahmen an den Jagden teil. Mit der Jagdordnung, welche die Jagd als adliges Herrschaftsrecht unterstrich, wurden die gesetzlichen Bestimmungen, wann, wo, wie und was für Wild bejagt werden durfte, festgeschrieben. Lag meist die niedere Jagd beim Ritterstand, war die hohe Jagd dem Landesherrn vorbehalten.

Bei den ausgestellten Jagdwaffen handelt es sich um wichtige Zeugnisse der Vergangenheit. So lassen sich daran Entwicklungen in der Technik anschaulich nachvollziehen. Jagdwaffen sind zweifelsohne auch kunsthandwerkliche Erzeugnisse, deren künstlerische Qualität sich an den Beschlägen, den Darstellungen auf den Läufen oder den Kolben nachvollziehen lässt.

Das 1839 entstandene Gemälde des Hofporträtmalers Rudolph Suhrlandt (1781–1862) zeigt Herzog Gustav (1781–1857) im Jagdkostüm, den zweitgeborenen Sohn des Großherzogs Friedrich Franz I., der wie sein Vater eine ausgeprägte Jagdleidenschaft besaß. Seine bevorzugten Jagdgebiete waren die Hagenower Heide, westlich von Ludwigslust gelegen, ebenso wie die Reviere der Kallisser Forstinspektion. Der Herzog im einfachen Jagdkostüm hält ein Per-

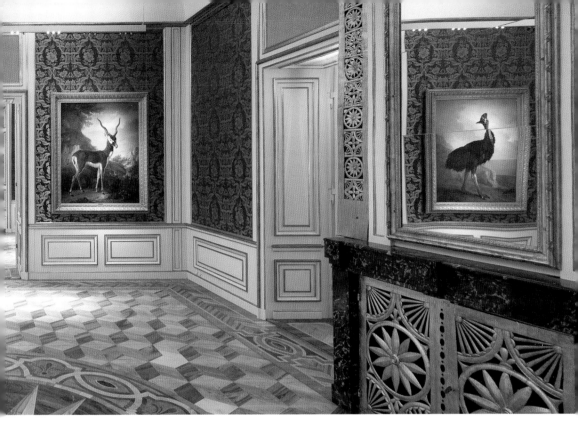

kussionsgewehr, das zu dieser Zeit als moderne Waffe galt. Das Perkussionsschloss war im Vergleich zu seinem Vorgänger, dem Steinschloss, wesentlich unempfindlicher bei Witterungseinflüssen und versagte seltener.

Die Druckgrafiken des Augsburger Meisters Johann Elias Ridinger (1698–1767) beeindrucken in der Detailfreudigkeit und Darstellung des Wildes in seinem natürlichen Lebensraum. Die Grafiken mit den jagdbaren Tieren in Profil- oder Frontansicht, ergänzt mit der Wiedergabe der Spuren, Fährten und Trittsiegel des Wildes, wirken wie Lehrblätter für Jäger. Als eines der beliebtesten Jagdvergnügen bei den adligen Herren und Damen galt die Parforcejagd. Bei diesen »Hetzjagden« begleitete die Jagdgesellschaft mit dem Pferd große Hundemeuten und zahlreiche Treiber. Das Wild wurde so lange verfolgt, bis es eingeholt, erschöpft gestellt und erlegt wurde.

Über das Dienertreppenhaus gelangt man in das letzte der vier Gästeappartements.

GÄSTEAPPARTEMENT IV
Das Schlafzimmer [19]

Dem historischen Befund entsprechend zeigt sich der kleine Raum in einer beeindruckenden Raumfassung von 1810/20. Die veloutierte Draperietapete, wahrscheinlich ursprünglich aus französischer Produktion, wurde originalgetreu im Handmodeldruck auf Büttenpapier gefertigt. Die fast schon räumlich wirkende Tapete imitiert herabhängende Seidenbahnen, die mit Velours-Flechtbändern gerafft sind. Den oberen und unteren Wandabschluss bilden Bordüren mit grünen Velours-Schabracken, Rosenlaubfriesen und Blüten. Ein Stück der Originaltapete ist in einem »Befundfenster« auf der Fensterseite zu sehen. In ihrer hohen gestalterischen und handwerklichen Qualität steht diese Papiertapete gleichrangig neben den aufwendigen textilen Wandbespannungen dieser Zeit.

Vergleichbar einem Denkmal fungiert die Medaille als Mittel der Erinnerung an Personen und Ereignisse. Damit gelten solche Stücke als Wegmarken der mecklenburgischen Landes-

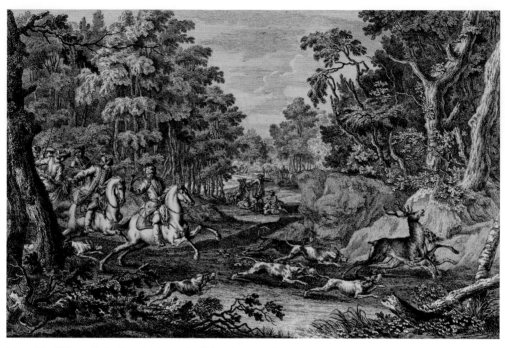

Johann Elias Ridinger, Die Par-Force Jagd, 1729, Staatliches Museum Schwerin

geschichte. Gerade die Herzöge ließen zu unterschiedlichen Anlässen Medaillen prägen, so zum Beispiel auf die Regierungsübernahme durch Herzog Friedrich Franz I. von Mecklenburg-Schwerin im Jahr 1785 mit der Darstellung der Ludwigsluster Kirche. Genauso wirkungsvoll verdeutlichen Medaillen dynastische Beziehungen zwischen den mecklenburgischen Fürsten und auswärtigen Häusern. Ein prominentes Beispiel ist zweifellos die Darstellung von Königin Luise von Preußen als geborene Prinzessin von Mecklenburg-Strelitz.

Das Wohnzimmer (Russisches Zimmer) [20]

Das Wohnzimmer gehört neben dem Schlafzimmer zum letzten Appartement im zweiten Obergeschoss des Ostflügels. Die Bezeichnung »Russisches Zimmer« am Ende des 19. Jahrhunderts geht vermutlich auf einen oder mehrere Besuche von Angehörigen der Zarenfamilie zurück. Durch die Hochzeit des Erbprinzen Friedrich Ludwig (1778–1819) mit der russischen Großfürstin Helena Pawlowna (1784–1803),

Tochter von Zar Paul I., im Jahre 1799 war man dynastisch verbunden.

Die raumbeherrschende Draperie-Dekoration, eine handgedruckte Velourstapete, stammt aus der bedeutenden Tapetenmanufaktur Dofour & Cie. in Paris. Sie wurde 1810 bis 1813 aufgelegt und ist für diesen Raum zwischen 1810 und 1820 zu datieren. Der neben dem Fenster während der Restaurierung freigelegte historische Befund wurde konserviert und in die wiederhergestellte Raumfassung mit einbezogen. Für die Rekonstruktion der Wandtapete mit oberer und unterer Bordüre waren ca. 90 verschiedene Modeln für den Mehrfarbdruck erforderlich. Durch die Verwendung von Materialien und Rezepturen nach historischem Vorbild und des Handmodeldruckes war es möglich, dass das Druckbild der neugefertigten Tapeten mit den originalen Vorlagen annähernd übereinstimmt und die Raumwirkung dem historischen Vorbild des frühen 19. Jahrhunderts entspricht.

Die Büsten von Erbprinz Friedrich Franz und seiner Gemahlin Louise von Sachsen-

Jean-Antoine Houdon, Erbherzog Friedrich Franz von Mecklenburg-Schwerin, 1783, Staatliches Museum Schwerin

Jean-Antoine Houdon, Louise von Sachsen-Gotha, 1783, Staatliches Museum Schwerin

Gotha entstanden 1783 nach einem Besuch in der Werkstatt des Künstlers Jean-Antoine Houdon in Paris 1782. Houdon hielt mit seinen Skulpturen nicht nur die gesellschaftliche Stellung der Personen fest. Vielmehr gelang es ihm, das Individuelle und Menschliche der dargestellten Person wiederzugeben. Angetan von den Werken Houdons erwarb Friedrich Franz in der Folgezeit zahlreiche Büsten bedeutender Persönlichkeiten der Aufklärung sowie der Literatur- und Musikgeschichte.

Neben dem Kaminbild von Christian Ludwig Seehas (1753–1802), das durch seine leichte Malweise fasziniert, entstanden in seiner Werkstatt weitere Dekorationsmalereien, Supraporten und Gemälde für die Ausstattung des Schlosses. Seehas, langjähriger Schüler des mecklenburgischen Hofmalers Georg David Matthieu, erhielt nach geduldigem Bitten von Herzog Friedrich Franz I. die Genehmigung, über Dresden und Wien nach Italien eine Bildungsreise unternehmen zu dürfen. Von der Reise, die er in den Jahren 1788 bis 1790 unter-

nahm, zeugt eine reiche und fruchtbare Schaffensphase. Nach der Ernennung zum mecklenburgischen Hofmaler 1794 fertigte Seehas vorwiegend Porträts von Mitgliedern der herzoglichen Familie.

Nach der umfangreichen Restaurierung des Ostflügels werden ab 2017 die Räume des Westflügels restauriert. Neben Räumen im Erdgeschoss und der Wohnung der Großherzogin im ersten Obergeschoss wird es vor allem die erbgroßherzogliche Wohnung im zweiten Obergeschoss sein, die den Besucher zukünftig in ihren Bann ziehen wird. Eine hochwertige Mahagoniausstattung, textile Wandbespannungen aus gelben, roten, blauen und grünen Seiden, Vorhänge, raumhohe Wandspiegel sowie Möbel aus der herzoglichen Möbel- und Bronzefabrik werden die restaurierten Räume vervollständigen. Man darf gespannt sein auf prunkvolle Gemächer, Ausstellungsschwerpunkte wie die dynastischen Verbindungen Mecklenburg-Schwerins oder die Residenzgeschichte mit ihrer einmaligen Papiermachémanufaktur.

Zeittafel

1399 11. Juni. Erste urkundliche Erwähnung des Gutes Klenow.

1616 12. Mai. Johann Albrecht von Mecklenburg-Güstrow kauft das Gut Klenow für 35 300 Gulden.

1621 Herzog Johann Albrecht II. verkauft das Gut Klenow für 35 300 Gulden an seinen Bruder Herzog Adolf Friedrich von Mecklenburg-Schwerin.

1648 Am Ende des Dreißigjährigen Krieges liegen 24 der 29 Bauernstellen in Klenow wüst.

1649 Das Dorf Klenow wird dem Amt Grabow zugeschlagen, welches Herzog Friedrich Wilhelm von Mecklenburg-Schwerin seinem Bruder Christian Ludwig überträgt.

1724 Baubeginn eines Jagdhauses in Klenow für Herzog Christian Ludwig. Baumeister ist Johann Friedrich Künnecke.

1731–34 Bau des Jagdschlosses zu Klenow durch Johann Friedrich Künnecke.

1741 Der Hofgärtner Gallas gestaltet die erste Gartenanlage.

1747 28. November. Herzog Carl Leopold stirbt in Dömitz. Christian Ludwig II. wird regierender Herzog von Mecklenburg-Schwerin.

1748 Jean Laurent Legeay wird als Architekt berufen. Er ist bis 1755 mecklenburgischer Hofbaumeister.

1752 Jean Laurent Legaey führt Umbauarbeiten am Jagdschloss aus. Erweiterung des Parks.

1754 21. August. Herzog Christian Ludwig II. gibt seinem Jagdsitz Klenow den Namen Ludwigs-Lust.

1756 30. Mai. Herzog Christian Ludwig II. stirbt, sein Sohn Friedrich übernimmt die Regierung. Beginn der Übersiedlung des Hofes von Schwerin nach Ludwigslust. Baubeginn des Ludwigsluster Kanals. Einführung der Schulpflicht in Mecklenburg-Schwerin.

1758 Johann Joachim Busch wird zum Hofbaumeister ernannt.

1760 Fertigstellung des Ludwigsluster Kanals, Bau der ersten Schlossbrücke und der Kaskaden aus Holz.

1763 Umzug des herzoglichen Hofes nach Ludwigslust. Errichtung eines Kaisersaals mit zwölf Kaiserstatuen aus Papiermaché im Park.

1764 Bau der ersten Fachwerkhäuser am Bassin nach Plänen von Johann Joachim Busch.

1765–70 Bau der Hofkirche.

1766 Der britische Gelehrte Thomas Nugent besucht und beschreibt Ludwigslust. Bau des Fontänenhauses.

1767 Bau der ersten Häuser am Kirchplatz nach dem Residenzplan von Johann Joachim Busch.

1772–76 Bau des neuen Residenzschlosses.

1775–80 Bau des Prinzenpalais am Bassin (Umbau 1810).

1777 Abriss des Mittelbaus des alten Jagdschlosses, die Seitenflügel bleiben stehen.

1780 Erneuerung der Schlossbrücke und der Kaskaden aus Granit, Figuren von Rudolph Kaplunger.

1785 24. April. Herzog Friedrich stirbt, sein Neffe Friedrich Franz übernimmt die Regierung Erweiterung des Schlossgartens, Bau der »Grotte« im Ruinenstil, Fertigstellung 1788.

1788 Die Kartonfabrik eröffnet in Hamburg ein Kommissionsgeschäft, 1789 in Leipzig, 1790 in Lübeck und 1791 in Berlin.

1789/90 Bau des Schweizerhauses für Herzogin Louise.

1793 5. März. Ludwigslust erhält von Herzog Friedrich Franz I. die Marktflecken-gerechtigkeit.

1804–06 Bau des Mausoleums für Helena Pawlowna.

1806–09 Bau der Katholischen Kirche St. Helena.

1808	12. November. Johann Georg Barca wird Hofbaumeister, weiterer Ausbau von Ludwigslust.	1986	Das Staatliche Museum Schwerin übernimmt das Schloss und den Park. Erste Maßnahmen zur Bausubstanzerhaltung am Dach. Die museale Nutzung beginnt.
1809/10	Bau des Louisen-Mausoleums im Park.	1991	Im Dezember Auszug der Kreisverwaltung.
1813	14. März. Herzog Friedrich Franz I. sagt sich vom Rheinbund los.	1991	Aus dem Jagdsaal wird das Schlosscafé.
1815	Mecklenburg-Schwerin wird Großherzogtum.	1992	Schrittweiser Aufbau eines Museums mit der Erschließung von weiteren Räumen. Open Air Veranstaltungen, Festspiele MV, Ludwigsluster Schlosskonzerte, Museumsausstellungen.
1820	18. Januar. Großherzog Friedrich Franz I. hebt die Leibeigenschaft in Mecklenburg-Schwerin auf.		
1822	25. Mai. Erbgroßherzog Paul Friedrich vermählt sich mit Alexandrine von Preußen, Umbau der erbgroßherzoglichen Appartements im zweiten Obergeschoss des Westflügels.	1993	Restaurierung der Dienertreppe im Westflügel.
		1993/94	Einbau eines Museumsshops.
		1996	Abschluss der Dacharbeiten und Beginn des Einbaus einer Heizungsanlage.
		2003–06	Restaurierung der Fassade und der Attikafiguren.
1837	1. Februar. Friedrich Franz I. stirbt. Sein Enkel Großherzog Paul Friedrich verlegt die Residenz zurück nach Schwerin.	2007–11	Sanierung des Mezzaningeschosses im Ostflügel, Unterbringung der Schlossverwaltung.
1852–60	Umgestaltung von Teilen des Schlossparks nach Plänen von Peter Joseph Lenné.	2010–15	Die Rekonstruktion und Restaurierung des ersten und zweiten Obergeschosses im Ostflügel sowie die statische Ertüchtigung des Garde- bzw. des Marmorsaals und einem Teilbereich des Goldenen Saals. Neben den 18 Ausstellungsräumen wurde auch das Haupttreppenhaus im Ostflügel restauriert und die um 1860 entfernte Dienertreppe wieder eingebaut.
1876	Verleihung des Stadtrechts an Ludwigslust.		
1879	Ludwigsluster Sammlungsbestände werden nach Schwerin gebracht und 1882 im Neuen Museum am Alten Garten gezeigt.		
1918	Abdankung des Großherzogs Friedrich Franz VI., Schloss Ludwigslust bleibt Wohnsitz der herzoglichen Familie.		
1921	Räume des Westflügels sind als Museum der Öffentlichkeit zugänglich. Die herzogliche Familie bewohnt den Ostflügel.		
1945	Ende des Zweiten Weltkrieges, Schloss Ludwigslust wird im Zuge der Bodenreform enteignet.		
1947	Schloss Ludwigslust wird der Verwaltungssitz von Kreis Ludwigslust.		
1947–53	Wertvolle Kunstgegenstände werden in das Staatliche Museum Schwerin gebracht.		

Literaturauswahl

Baudis, Hela: Kunst und Kultur in der spätfeudalen Ludwigs-
luster Residenz, in: Wissenschaftliche Zeitschrift der
Universität Rostock (G.-Reihe 39), 1990, S. 10–16.

Baudis, Hela; Hegner, Kristina: Johann Dietrich Findorff (1722–
1772). Ein mecklenburgischer Hofmaler, Werkverzeichnis
der Gemälde, Zeichnungen und Radierungen, Schwerin
2005.

Baumgart, Andreas: Zur Farbigkeit der Schlossräume, 2015
(Typoskript).

Berswordt-Wallrabe, Kornelia von (Hrsg.): »Jagd, welch fürst-
liches Vergnügen«. Höfische Jagd im 18. und 19. Jahr-
hundert, Ausst.-Kat. Staatliches Museum Schwerin,
Schwerin 2000.

Berswordt-Wallrabe, Kornelia von (Hrsg.): Vermächtnis der
Aufklärung. Jean-Baptiste Oudry, Jean-Antoine Houdon,
Ausst.-Kat. Staatliches Museum Schwerin, Schwerin
2000

Berswordt-Wallrabe, Kornelia von (Hrsg.): Oudrys gemalte
Menagerie. Porträts von exotischen Tieren im Europa
des 18. Jahrhunderts, Ausst.-Kat. J. Paul Getty Museum
Los Angeles und Staatliches Museum Schwerin, Berlin/
München 2007/2008.

Borchardt, Erika und Jürgen: Mecklenburgs Herzöge,
Schwerin 1991.

Blübaum, Dirk; Hegner, Kristina (Hrsg.): Kopie, Replik &
Massenware, Bildung und Propaganda in der Kunst,
Ausst.-Kat. Staatliches Museum Schwerin, Schwerin 2012

Borchert, Jürgen: Mecklenburgs Großherzöge, Schwerin 1992.

Brandt, Jürgen: Altmecklenburgische Schlösser und Herren-
sitze, Berlin 1925.

Dettmann, Gerd: Das alte Schloß in Kleinow, in: Jahrbuch des
Vereins für mecklenburgische Geschichte und Alter-
tumskunde 86, 1922, S. 1–18.

Dettmann, Gerd: Johann Joachim Busch. Der Baumeister von
Ludwigslust, in: Mecklenburgische Monographie (Bd. 1),
Rostock 1929.

Dobert, Johannes-Paul: Bauten und Baumeister in Ludwigs-
lust. Ein Beitrag zur Geschichte des Klassizismus, Magde-
burg 1920.

Fischer, Antje Marthe: Alles tickt. Die Uhrensammlung des
staatlichen Museums Schwerin, Ausst.-Kat. hrsg. von
Kornelia von Berswordt-Wallrabe, Staatliches Museum
Schwerin, Schwerin 2000.

Fried, Torsten: Geprägte Macht. Münzen und Medaillen der
mecklenburgischen Herzöge als Zeichen fürstlicher
Herrschaft, in: Beihefte zum Archiv für Kulturgeschichte
(Bd. 76), Köln/Weimar/Wien 2015.

Grünebaum, Gabriele: Papiermaché. Geschichte, Objekte,
Rezepte, Köln 1993.

Hegner, Kristina: Das Schloß Ludwigslust und die herzogliche
Kartonfabrik, Faltblatt zur Ausstellung, Staatliches
Museum Schwerin 1981.

Hegner, Kristina: Sparsamkeit und Kunst um 1800, Die Papp-
machéprodukte der Herzoglichen Carton-Fabrique in
Ludwigslust, in: Wolfgang Brückner, Konrad Vanja und
Detlef Lorenz (Hrsg.), Arbeitskreis Bild Druck Papier.
Tagungsband Hagenow 2008 (Arbeitskreis Bild, Druck,
Papier, Bd. 13), Münster 2009, S. 29–44.

Helmberger, Werner; Kockel, Valentin: Rom über die Alpen tra-
gen. Fürsten sammeln antike Architektur. Die Aschaffen-
burger Korkmodelle, Bestandskatalog Landshut 1993.

Jürß, Lisa: Jean-Baptiste Oudry 1686–1755, Ausst.-Kat. Staat-
liches Museum Schwerin, Schwerin 1986.

Kasten, Bernd; Manke, Matthias; Wiese, René: Die Großher-
zöge von Mecklenburg-Schwerin, Rostock 2015.

Kaysel, Otto: Geschichte der Stadt Ludwigslust, Ludwigslust
1927.

Kramer, Heike: Schloss Ludwigslust, Staatliches Museum
Schwerin, Schwerin 1997.

Kramer, Heike: Luft. Licht. Lust. Papiermaché, Ausst.-Kat.
Staatliches Museum Schwerin, Schwerin 2002.

Krüger, Renate: Ludwigslust, Rostock 1990.

Ludwigslust (Hrsg.): Wege zur Stadt – 125 Jahre Ludwigslust,
Ludwigslust 2001.

Möller, Karin Annette: Fächer aus drei Jahrhunderten, Be-
standskatalog Staatliches Museum Schwerin, Rostock
1992.

Möller, Karin: Elfenbein, Kunstwerke des Barock, Bestands-
katalog Staatliches Museum Schwerin, Schwerin 2000.

Nugent, Thomas: Reise durch Deutschland und vorzüglich
durch Mecklenburg, hrsg., bearb. und kommentiert von
Sabine Bock, Schwerin 2000.

Schwibbe, Ingeburg: George David Matthieu 1737–1778.
Malerei, Pastelle, Grafik, Ausst.-Kat. Staatliches Museum
Schwerin, Schwerin 1978.

Staatliches Museum Schwerin/Ludwigslust/Güstrow und
den Staatlichen Schlössern und Gärten Mecklenburg-
Vorpommern (Hrsg.): Schloss Ludwigslust, Berlin/
München 2016.

Uelzen, Hans Dieter: 70 Jahre Schweriner Hofkapelle in Lud-
wigslust 1767–1837, in: Studienhefte zur mecklenburgi-
schen Kirchengeschichte (Heft 3), Schwerin 1989.

Walter, Lutz: Dokumentation zur Restaurierung der Papier-
tapete Schloss Ludwigslust, 2015 (Typoskript).

Wundemann, Johann Christian Friedrich: Mecklenburg in
Hinsicht auf Kultur, Kunst und Geschmack, 2. Theil,
Schwerin/Wismar 1803.